U0010275

漸漸喜歡上人的日子

雙眼所見的備忘錄

KIKAI Hiroo
鬼海弘雄

楊明綺◎譯

認識鬼海弘雄的另一條路徑

沈昭良

多年前，有幸協同照堂老師策劃國美館與清里攝影藝術美術館，名為《起始‧永遠》與《島嶼的記憶》的國際交流展，鬼海先生特別陪同遠道前來的台灣代表團，在山梨縣的清里住了兩天。在那之前，他也來到台中國美館參加開幕活動，在一場座談會中，他回答了我的提問，是關於給年輕創作者的建議，哲學系畢業的他，回答得當然哲學也感性。大意是說，「慢慢地找到自己，靠近自己，不要被周圍的漣漪影響，帶著信念，想望著遠方，堅定向前。」這小段話語也成為我回憶起鬼海先生的引子。

鬼海弘雄，一九四五年出生於日本山形縣，高中畢業後曾任職公務部門一年，隨後考上法政大學哲學系，深受近代哲學教育家福田定良在哲學思維及辯證上的啟迪與影響，大學時期更因接觸黛安‧阿巴斯（Diane Arbus，一九二三─一九七一）的作品，感受到攝影的巨

大衝擊與力量。畢業後歷經卡車司機、造船工人及遠洋捕鮪船員等嚴峻職場的心志歷練。

其後，延展淺草、東京及印度等多軸線的攝影創作，曾獲伊奈信男獎（一九八八）、相模原攝影獎（二〇〇二）及土門拳獎（二〇〇四）等多項日本代表性專業攝影獎，二〇〇八年更曾受邀在紐約的國際攝影中心（ICP）展出。

二〇〇四年獲頒土門拳獎時，當年獲獎的代表攝影集《PERSONA》為拉丁文中的「人物」「人格」之意，內容主要為鬼海弘雄近三十年來（一九七三—二〇〇三），於淺草寺周邊所攝之肖像攝影集。約莫自一九七三年起，他開始在東京著名的觀光名剎——淺草寺側邊的朱紅色外牆，以隨機等待的方式尋找對象拍攝肖像作品。據鬼海先生生前與筆者在東京相敘時所述，他面對每位拍攝對象，幾乎都以一捲中片幅底片完成，其間也透過適度的攀談，了解被攝對象的生命片段，而如此的簡短對話與實境語調，也成為攝影集中極為傳神且獨特的文字旁白。這些在攝影集中明顯低調標示，卻又引人遐思的文字旁白則包括：「由於自小過度引人注目，因此經常受人欺負……」「不斷詢問我要不要買他目前仍在使用的電車票卡的男子」「自稱在青森監獄服刑期間，學會吟誦短歌的人」「手塗滿白粉，禮貌周到的男子」「師的快嘴男」等等。

光就前述鬼海弘雄的相關學習及工作經歷，不難理解他是一位兼具堅強意志、哲學思

想與文藝底蘊等特質的影像作家，他的生命歷程蘊藏著淬鍊下的質樸，卻也外顯著陽剛中的溫柔。而這般獨特的個人潛質，除了可以從他對於淺草寺周邊庶民人物的觀察及互動中窺見，更在他大量人像作品中，所凝縮的姿態與描繪的神韻中展露無遺。

已故攝影家亨利・卡迪耶・布列松（Henri Cartier Bresson，一九〇八─二〇〇四）曾謂肖像攝影，主要為拍攝「被攝對象內心平靜的狀態」，法國新浪潮代表的導演尚盧・高達（Jean-Luc Godard，一九三〇─二〇二二）也曾說，「當你拍攝一張臉孔，你拍的是他背後的靈魂」。而《PERSONA》中的一幅幅肖像，一方面進一步演繹攝影者與被攝者間的相互凝視與窺探，更試圖在人類逐日均質且渺小化的都市化進程中，藉由庶民肖像的數個長期積累，對「人」形成更為系統性莊嚴且柔軟的視線與觀看。特別是在攝影集的數個段落中，所穿插編輯的相同人物、相同地點，卻相隔十數年的肖像對照，不免令人在唧嘆如此的機緣巧遇之餘，隱約望見在那消瘦容顏與佝僂身形之後，湍湍流逝的歲月印記與漂浪滄桑。

《漸漸喜歡上人的日子》則是鬼海先生自二〇一二年九月至二〇一四年八月，於《文學界》雜誌所發表隨筆的集結，內容雖是成長過程、歷來工作、生活中所經歷的尋常，卻也體現他在面對生活、生命轉折時的見地與哲思，提供讀者認識鬼海的另一條路徑。特別

是在瓦拉那西河畔的逃離與沉醉、淺草的姊姊、山形的風雪與文明、加爾各答的竹籤飛機、春天暗房裡的柔軟自來水……等等的描述中，都不禁讓我聯想起鬼海先生溫暖慧黠的身影。藉此繁體中文譯本發行之際，一方面謝謝他對台灣的友好，也對他終其一生在攝影終極實踐上所帶來的典範與啟發，致上個人最高的敬意。

關於沈昭良

畢業於台灣藝術大學應用媒體藝術研究所。歷任攝影記者、副召集人、駐校藝術家，曾三度獲頒雜誌攝影類金鼎獎，相模原攝影亞洲獎，東江國際攝影節最佳外國攝影家獎，紐約Artists Wanted年度攝影獎，IPA紀實攝影集職業組首獎，吳三連獎等獎項。出版品包括《映像‧南方澳》《玉蘭》《築地魚市場》《STAGE》《SINGERS & STAGES》及《台灣綜藝團》。目前從事影像創作、評述與研究，兼任第九屆國家文化藝術基金會董事、台灣藝術大學副教授及Photo ONE台北國際影像藝術節召集人。

窮人都忘記拉褲子拉鍊

作家／廖偉棠

二〇二〇年是告別之年。十月十九日，我在攝影家沈昭良前輩的臉書看到，我很喜歡的日本當代攝影家鬼海弘雄也走了。他的攝影和隨筆都有當代藝術難得的溫柔，我在二〇一一年開始買他的書，第一本就是他最著名的攝影集《PERSONA》，那時震災剛過，我去東京拍攝災後生態，在紀伊國屋書店遇上，純粹被他擁有詩意氣勢的筆名「鬼海」所吸引而從書架拿下這本書。

這本也是我最愛的日本攝影集之一，非常敬佩他會幾十年如一日在淺草寺同一堵牆前面，拍攝那些街友、流鶯和並非遊客的清貧路人。而且，鬼海弘雄常常拍同一個露宿街友在不同年代的照片，於攝影集裡並列刊出，你可以看到歲月在一個人身上帶走了什麼又是這個人固執地保留著不願意讓歲月改變的，後者是這些在底層輾轉的人獲得自尊的一種方式……

鬼海弘雄了解並且尊重這種方式，你能感到他拍攝時，使用腰平取景中畫幅相機，低

頭對焦、屏息然後按下快門的一瞬，其實他是在完成一個向被拍攝的人鞠躬的儀式。

後來在鬼海的攝影隨筆集《漸漸喜歡上人的日子》，我讀到印證我這種想像的文字。

那本書我讀了三年，沒捨得一下子讀完，直到他去世，我才把最後幾篇一口氣讀了。書的

壓軸文章是關於他拍攝最多的一位老年性工作者櫻姊的，鬼海弘雄稱她為「姊姊」，最後

她淡然在他的紀錄中消隱，就像她在世上飄過、櫻花一樣。

鬼海的文字也有櫻花的氣質，即使在擅長文字的日本攝影師當中也是數一數二的。而

且不同於森山大道（一九三八—，攝影師）隨筆的Beat風的率性與酷，不同於小林紀晴（一九

六八—，攝影師）的私小說細膩飽和敘事，鬼海弘雄承接的是《枕草子》的風雅和松尾芭蕉

（一六四四—一六九四，被譽為「俳聖」）俳文的樸素沖淡，更為傳統日本，讀之被若有若無的

感傷輕輕包裹，又被無微不至的清風釋懷。

譬如〈映照時光的影子〉這篇，從一個攝影師的腳步出發，對一個日本普通社區的詩

意描繪得絲絲入扣；〈冬雨與獨眼麻雀〉則洋溢著村上春樹式的孤獨，這也是我對鬼海最

有共鳴之處：藝術創作本身就是一件需要在孤獨中沉溺、從孤獨中提煉靈感、在孤獨中與

自己對話的實驗，攝影師所能體會的孤獨感，也許亞於詩人和作曲家，但不會少於畫家與

建築師。鬼海把這點寫出了自矜自得，讓我神往。

更多的文章是對偶遇的人充滿了人情味，反躬自問，關於自己與他們的距離——無論

是攝影師與「被旁觀痛苦的他人」的距離，還是作為第一世界國家日本來的旅遊者與第三

世界國家印度平民們的距離，鬼海弘雄都真誠待之。尤其難得的是，他不像荒木經惟（一

九四〇—）為了取得驚豔影像不擇手段，他常常在某個時機放下手中的相機，「在對於人如

此敏感的日子，怕是無法拍攝人像吧。」他在〈氣溫驟升的日子〉結尾自道。

還有很多時候，他索性不帶相機出門，「若要嚴選取景角度，這一幕應該能成為氣氛

靜謐的照片。可惜我平常散步不會帶著相機，所以遇到如此奇景也無法拍攝；不過換個角

度想，未嘗不是解放雙眼的機會。」這就是鬼海與我們這些有意無意成為了獵奇者的攝影

師最大的不同，他的照片即使拍攝奇裝異服的街友，也毫無獵奇之感，只讓觀者與攝影者

一樣蹲下身來，加入被攝者的日常，去尊重和理解後者。

當我在社交媒體轉載鬼海去世的消息的時候，有攝影師朋友告訴我，著名的紀實攝影

家克里斯·基利普（Chris Killip，一九四六—二〇二〇）也在十月初走了。出生於英國與愛爾

蘭之間的馬恩島，基利普的攝影成名作都有關上世紀七〇年代和八〇年代英格蘭東北部的

去工業化和經濟衰退帶來的日常影響。去年我剛把他的一本大畫冊《In Flagrante Two》從

香港弄來準備寫點評論，探討他與左翼英國導演肯·洛區（Ken Loach，一九三六—）的異同。

鬼海弘雄和基利普他們倆有一點相似，就是關注貧窮，窮中有樂，樂中有淚光閃爍——台灣的《人間》雜誌攝影傳統也有過這樣的時刻。我翻閱他倆的攝影集的時候，突然發現一個有趣的細節，就是無論日本、印度還是英國礦區，很多被拍攝的窮人男子，都忘記拉上自己的褲子拉鍊。

也許這是一個辛酸又幽默的細節，我記得在我短暫的調查攝影記者生涯裡，也曾拍攝過這樣的細節。那是二○○四年的山西大同，我去拍攝黑煤窯相關生存鏈條，也是使用鬼海那種腰平取景中畫幅底片照相機，當照片沖洗出來，我才發現好幾個礦工和煤車司機他們都沒有拉上褲子拉鍊。

無論觀者為之窘迫為之訕笑，這些忘記拉上拉鍊的窮人，都泰然自若面對我們的鏡頭。的確，相對於整個世界的粗礪，這點小節又算得了什麼？鬼海弘雄肯定也是這樣微笑著按下快門的，他的快門聲，像是對他們小小聲的鼓掌。

本文首載於二○二○年十月三十一日《上報》

關於廖偉棠

香港詩人、作家、攝影家，曾獲香港青年文學獎、香港中文文學獎、台灣中國時報文學獎、聯合報文學獎及香港文學雙年獎等，香港藝術發展獎二○一二年年度藝術家（文學），現居台灣。

9

用文字留下無法以照片留住的風景

作家、設計師／Hally Chen

學攝影得學會讀照片，想了解攝影家的視角，就得認識他經歷的日常。一生做過多種職業，堅持要拍照就得拍人的鬼海弘雄，將記憶中恆河旁的苦行僧、觀音寺的模具工人等等，這些人生旅程中無法用照片留下的風景，在這本散文集裡鮮明地顯影出來。

在淺草街拍路人三十年，以出色肖像攝影聞名的鬼海，曾經在完全沒有人影出現的《東京迷路》系列說：「人與風景是一個硬幣的兩面。」我在他細緻的文字中，見到如同他的肖像作品般、濃郁的人味。

彷若感受到鬼海先生筆下提及的溫度、香氣以及空氣中的濕氣

攝影家／Ivy Chen

閱讀鬼海先生的文字時，腦海浮現儼如電影般的影像畫面，甚至肌膚彷彿感受到太陽炎熱的溫度、空氣中的濕氣，忍不住嘗試深呼吸，看看是否聞得到他筆下所提到的花草氣味。時而如夢境般的費里尼黑白電影，又或者下一幕看見是枝裕和電影中日常的夏日逆光，細膩的文筆與黑白照片的強烈對比，有著獨樹一格的說故事節奏，不知不覺地讓我久久無法回神，太奇妙的閱讀感官之旅！

淡然卻有力的文字影像，
超越七種味道的複雜和成癮

攝影家／劉振祥

世上有幾人會像鬼海弘雄這樣拍照？

他的散文跟他的影像一樣，鉅細靡遺記下眼見所有看似百無聊賴的一動一靜。可是你會看著、讀著，上癮了，不知不覺擱下手邊所有事，耽溺在他的影像、他的文字裡，像本書的書名《漸漸喜歡上人的日子》。

你想找出意義，可是意義重要嗎？意義不過是後設的歸納解析。那麼，在淺草寺的紅牆下拍了四十多年，最後偶然變成必然，意義早就在那一張張肖像裡。漸漸凝聚成一種日本人的容顏姿態樣貌。他拍印度，即使一面牆，讓觀者都好想翻過牆去看牆後有什麼東西。

他的影像像一片片隆冬裡的雪，你站在戶外，張開嘴接住一片片雪，雪裡的千滋百味，你很想辨明，卻釐不清。於是，你渴望在每次冬雪裡，再重溫第一次含在嘴裡的雪滋味。這種可怕的紀錄，非常淡然又非常有力，影像和文字都撒下超過七味的粉末，讓人每次吸吮一口烏龍麵後，非來上一撮，可怕地成癮了。

12

目 錄 CONTENTS

抱著石頭，在河底行走的男人

沐浴在夏日豔陽下的我正在收拾陽台一隅。收拾得頗厭煩之際，發現一堆破銅爛鐵中有一根魚叉。魚叉就是刺魚、捕魚用的工具。我想起這東西是約二十年前在老家倉庫發現的，明知派不上用場，還是帶回來。

那是遙遠過往的年少回憶。當月山山腳下的村落迎來夏季時，我們會拿著魚叉，前往附近河川。因為用後山竹子做的魚叉握柄上包覆著從村裡腳踏車店要來的舊內胎，得以發揮強大瞬間爆發力，與大尾鱒魚搏鬥。可惜一整個夏天只見過鱒魚一、兩次，未能幸運捕獲。我用指尖撫著令人懷念的握柄與四根尖齒時，汗水從額頭流進眼裡；閉上雙眼，波光粼粼的寒河江與風在眼底甦醒。

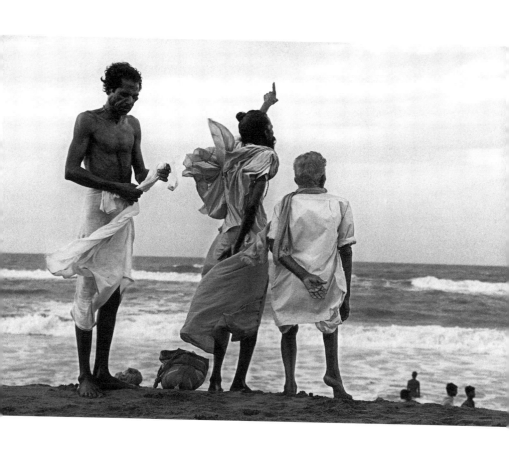

記得是中學二年級暑假時的事。我獨自拿著魚叉，來到河邊，追逐因為颱風過境，潛游河水深處的珠星三塊魚與鮎魚。棲息在清冽河川裡的機敏魚兒們像在嘲弄長長的魚叉，光芒閃耀的銀鱗在我眼前游來游去。

突然，隨著咚的沉鈍聲響，周遭光線劇烈搖晃，距離約六尺遠的前方有顆大石落下。我慌忙探頭察看，明明直到方才都沒人，現在卻瞧見「阿達」站在裝滿碎石的石籠上，一派若無其事的他露出彷彿能融化棉花糖般的招牌笑容，舉起一隻手，「唷！」的一聲向我打招呼。

「阿達」是河對岸村子裡魚販的次子，那時的他約莫三十好幾吧。是個性格爽朗，輕度智障的王老五。他總是騎著腳踏車，載著魚來我們村子兜售。阿達的父母考量兒子狀況，方便他算帳，所以只在箱子裡放一種魚。

阿達總是高唱春日八郎（一九二四—一九九一，本名渡部實，日本演歌歌手）的〈離別的一棵杉樹〉，騎過山腳下那條又長又窄的碎石子路。綁在腳踏車把手上的叫賣用車鈴，還會不經意地為這首哼唱部分偏多的歌曲伴奏。醍醐村位於深山僻境，因為山坡陡峭難行，所以一般魚販不會來此叫賣。

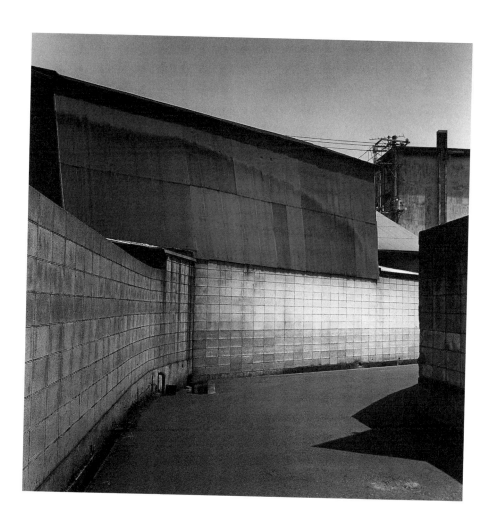

阿達對孩子的嬉戲聲格外敏感，一旦發現有孩子在玩耍，就會馬上加入其中。

前幾天，我們幾個小鬼頭把公民館廣場上的杉樹當作一壘玩壘球時，「五十集屋」（宮城的方言，魚販的意思）的阿達立刻高喊他的口頭禪「all right」。那天玩得盡興後，準備騎車返家的阿達發出堪比設置在一旁火災警鈴般的高分貝怪聲。

「all right」，逕自當起防守角色，從防守一事開始是他秉持的道義。

阿達莫名地受孩子們歡迎。每到夏天，阿達的冒險便成了每年的話題，也就是關於他從架設於高松、白岩、醒醐這三座村子交會的岩場上的臥龍橋，一躍而下的英勇事蹟。

不知不覺間，沐浴在陽光下，被烤得熱烘烘的蛤蜊們張大嘴。

美麗的拱橋距離河面約十五公尺高，因為水流蜿蜒湍急，在橋下形成一處深窪，加上陽光照不到，所以窺見不到河底。據說阿達一躍而下，霎時水花飛濺，只見他在河底抱起一塊大石，連臉也沒露出水面，就這樣走著走著，不見人影。其實沒人親眼目睹，只是河水衝擊峭立岩石所發出的巨響讓人有此想像。

要是阿達想惡作劇，也只能隨他了。就在我上岸，用被烘得暖和的小石頭

貼著耳朵，促使耳朵裡的水流出來時，傳來跳水聲。阿達的襯衫和褲子整齊疊

放在我那有如脫殼般縐成一團的衣褲旁，他穿的是當時也頗少見的兜襠布，白

色帶子在水裡搖啊晃的。看來平常穿兜襠布的他只有冒險那天會瞞著父母，偷

偷穿上針織泳衣出門叫賣吧。任誰都知道他父母絕對會阻止兒子做這種危險行

為。

潛入水中的阿達閉氣之久，令我不禁倒抽一口氣。就這樣過了一會兒，他

只說了句：「看到了嗎？」我當然明白他這麼問的意思。

只見抱著大石頭，怕被苔蘚絆腳的阿達緩緩地走在水深約三公尺的河底。

當時因為上游還沒建水壩，所以從月山融解的雪水非常清澈。他那從口中不斷

冒出氣泡，睜大雙眼，在河底搖搖晃晃行走的模樣有如慢速攝影時的慢動作。

幾年後，我趁大學放暑假，返鄉省親時，從在罐頭工廠工作的同學口中聽

聞阿達突然身亡一事。身形矮小卻有著厚實胸膛的他看起來身強體壯，所以他

的死訊令人意外，卻也有些意料之中。

雖然這個魚叉無用武之地，但我想暫且留著它，遂又收存起來。

腳踏式縫紉機的輪唱

走在綠草如茵的路上，遍布的水窪倒映著低空流逝的雲。廣闊田地裡，總算結穗的稻子上開著黃色小花，沙沙地嘈嚷著。

從南方吹來的風拂過綠色大海原，掀起巨浪，掠過山腳下的村落，搖晃微微隆起墓地上的成排松樹林梢後，攀向有著大銀杏樹的稻荷神社後山。濕熱的風促使汗水在脖子與背脊一帶遊走。

從方才就聽到有人用沙啞聲音一邊高喊：「喂～喂～」一邊走向我，總覺得老人家的聲音頗耳熟，似乎是鄰居留爺爺；我環顧四周，卻沒瞧見半個人影。如此炎熱時刻，年屆八旬的老爺爺理應躺在陰涼的簷廊午睡才是。直到那聲音在我耳邊呼喚，淺眠的我冷不防醒來。

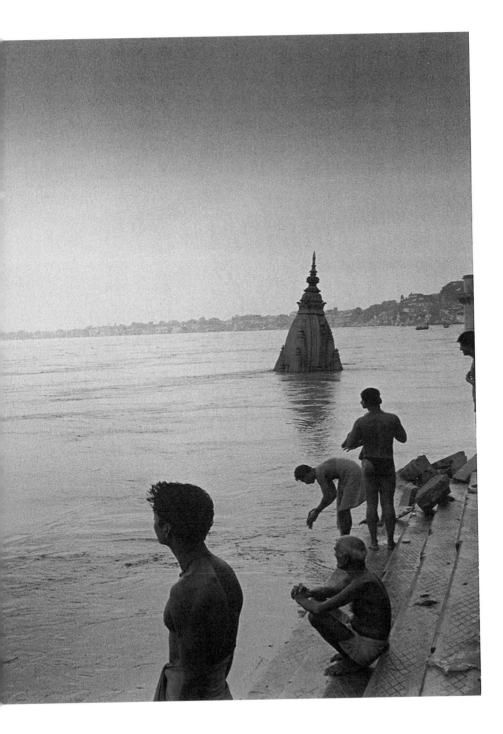

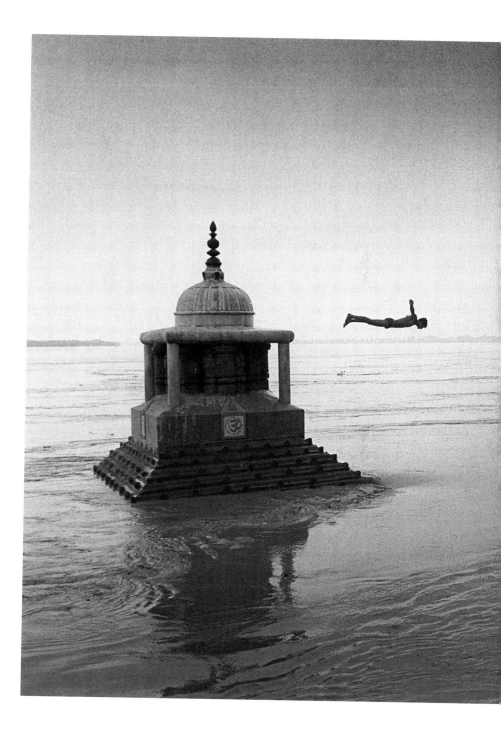

有兩隻鴿子在靠牆的床邊窗框上踱步，應該是從附近公園飛來的吧。牆上時鐘指著下午兩點。

床單被汗水弄縐，剛洗的襯衫與褲子隨著天花板上的風扇，慵懶搖晃著。在正值悶熱雨季，濕度將近飽和的加爾各答，剛洗好的衣物很難晾乾。

我大概十幾年沒想起住在山坡上的留爺爺了。留爺爺家的大兒子因為幼時罹病，失去一隻腳，所以農地粗活只能落在留爺爺和兒媳身上。昭和三十年代中期，月山山腳下的村子引進馬力不大的耕耘機，開始邁入「機械化」。即便如此，留爺爺家還是用牛犁田春耕；秋收時，用牛拉著堆滿成捆稻子的兩輪車。

想起他老人家口才一流、腦子靈活，農活一事卻沒跟上時代腳步。

儘管他老人家返鄉掃墓時，發現我家墓地附近出現一塊氣派的黑御影石墓碑，刻著梵字的氣派墓碑四周立著石柱，那是留爺爺家的墓地。墓碑後面刻著由爺爺和父母含辛茹苦拉拔大，比我小三歲的孫子名字。

如今，就連村子的墓園都改建得和都會墓園一樣，以往四處可見掩沒於草

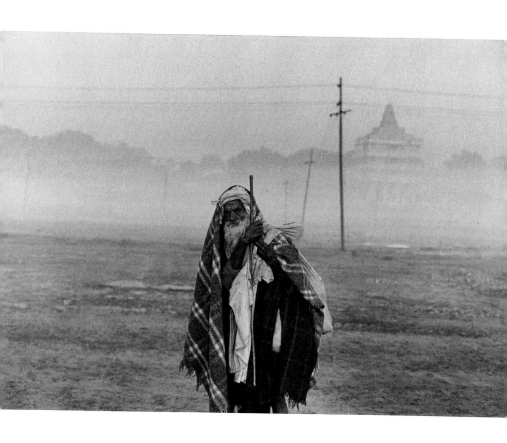

叢中，以河邊石頭為墓碑，連個字都沒刻的墳塚。記得我和留爺爺的孫子都很

迷時代劇，每次一起玩耍時，都會被這種小墳塚絆倒。

現在的墓地看不到蜥蜴、螳螂出沒，也沒見過銅花金龜、無霸勾蜓飛過，

就連站在松樹頂梢，悠然眺望田地的鳶亦不復見。更重要的是，那片鬱鬱蒼蒼

撲鼻而來的夏日泥土與野草氣息已然消失許久……

讓我憶起留爺爺的一對鴿子，振翅飛向有棵大榕樹的公園。約莫十年前開

始，我常投宿這間位於市郊的廉價旅館。以往我都是選擇背包客聚集地的旅

館，但隨著年歲漸增，厭煩被兜售大麻的商人們糾纏，遂決定忍受些許不便，

改投宿這間當地人也會利用，只提供住宿服務的旅館。

初次住宿四〇五號房是在四年前，兩年前也在這房間住了六晚，因為是位

於比較裡面的房間，所以少了噪音干擾。其實最令我感興趣的是，從房間窗戶

可以望見對面大樓一對中年夫婦的日常生活。整天踩著縫紉機，做著裁縫活兒

的這對夫婦沒有孩子。許久之後，我才察覺他們是瘖啞人士。忘了是何時，某

28

天夜半熱醒的我看向窗外，瞧見昏暗房間裡，身穿背心的男主人拉了張椅子坐在魚缸前，湊近魚缸，直瞅著魚兒。彷彿聽見氣泡聲似的昏暗深夜，照亮魚缸的青白光促使男人顯眼。

我兩年前再次投宿這裡時，發現有個年輕女孩以學徒身分住進他們家，而且總是坐在夫婦中間，一起踩著縫紉機。我心想這個常哼歌的女孩可能是從鄉下來投靠他們的遠房親戚，擅自在腦中想像一段關於加爾各答的小鎮故事。

可惜這次心懷期待，重返舊地時，赫然發現那對裁縫師夫婦已經搬離，從對面房間傳來的是年輕男子們玩線上遊戲的電子噪音直到夜深。

傍晚時分，我路過胡格利河畔的露天市集時，遇見用青竹擔架搬運的遺骸。只見一身普通裝扮的四個男人反覆唸誦經文「拉姆、拉姆、薩達嘿」，走過成排蔬菜攤子。從白布露出刻著深深皺紋的腳底配合著送葬男人們的步伐搖晃。我突然想起要不穿著草鞋，不然就是赤腳，成天忙於農事的留爺爺那有如漂流木般粗糙又帶一點光澤的小腿肚。

印度教徒不建墓地。當我走到河邊的火葬場時，嗅到一股比往常更強烈的水味兒。

超現實主義的夜晚

暑氣未消，還不到傍晚時分，西武池袋線各站都沒什麼人，從沿線大樓縫隙流洩進來的午後陽光在空蕩車廂的地板上騷動著。

我的正對面坐著穿著正式，帶著女兒的夫婦。從他們的對話得知一家人要去參加祖父的生日聚會，妻子一副不太想參加家族聚會的模樣。

坐在心情欠佳的夫妻倆中間，看起來約莫三歲的小女孩晃著白襪子搭配黑色漆皮鞋的雙腳，身穿領口與袖口綴著荷葉邊的小禮服。當她揣著的紅色小提琴晃動時，冷不防瞧見她的胸口有個十圓硬幣大小的污漬。那污漬看起來不似剛沾上去，而是洗不掉的痕跡，彷彿我湊近檢查似的映入眼簾。比起華麗的小禮服，食物的污漬更為醒目。

總覺得眼力異於平常，變得比較敏感，大概是因為去看了練馬區立美術館舉辦的「超現實主義・寫實風格 磯江毅（一九五四─二○○七，日本著名寫實風格畫家）Gostavo Ise畫展」的緣故吧。雖然很少去美術館，但身為攝影師的我對於寫實風格繪畫很感興趣。

他的作品呈現出來的細緻度，完全不同於用鏡頭與底片拍攝的照片，著實令我驚嘆不已。畫筆跨越漫長時間，期望經由手的創作與思考邁向寫實那一側。

離開美術館之後，被這股熱情感染的我完全被事物的細部吸引。

就在我的目光被那家人吸引時，有個五十歲左右的男人上車後落坐我旁邊，隨即從帆布袋掏出文件資料翻閱。我注意到他那拿著裝潢估價單，指甲偏厚的粗手指。轉彎時，車身劇烈搖晃，棄置在座椅下的咖啡罐傾倒，罐子一邊描繪咖啡色細線，一邊喀啦喀啦地在地板上滾來滾去。夕陽遍染車廂內。

隨著電車從練馬搖晃了大概一個鐘頭，抵達離我家最近的車站已是西邊天空殘存些許光亮的時候。沁滿腦子裡的寫實畫風餘熱尚未消退，又不想馬上回

家，想說去趟車站另一頭那間好久沒去的燒烤店。自從車站翻新後就沒去過，大概五年沒光顧吧。

皆為女店員的這間燒烤店果然傍晚時段就高朋滿座。我坐上鐵管椅，點了啤酒、韓國燒海苔，還有幾支雞肝與豬頰肉。

除了女店長沒換人之外，其他服務人員皆是新面孔。三位六十上下的婦人穿著市松花樣的圍裙，綁著紅色頭巾，唯獨女店長綁的是綠色楓葉圖案的頭巾。

服務人員們穿著同款、不同顏色的輕便涼鞋（幾年前曾發生好幾起穿著這種鞋搭乘手扶梯，發生意外而受傷的新聞），端著烏龍茶燒酒與燒酒，在狹窄走道來來去去。只有店長穿著有鞋跟的皮革涼鞋，每次她經過時，木地板就會嘎吱作響。

輕便涼鞋很好穿嗎？隔壁桌的男人也穿著一雙深灰色輕便涼鞋。一身T恤搭配網狀背心的他，腳踝貼著一塊大濕布，濕布一角還翹起來，果然我的雙眼就是會被這種東西吸引。

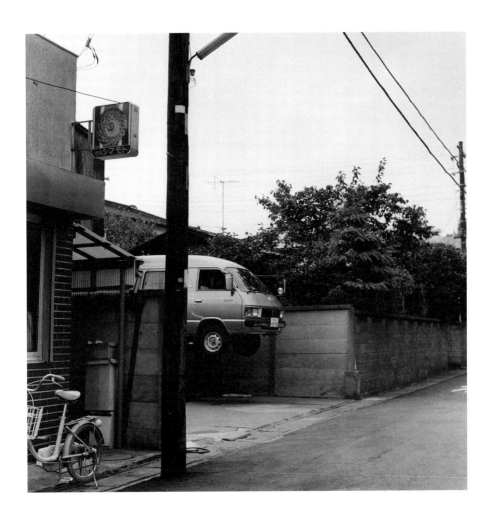

我認得獨自坐在離我這裡稍遠的吧檯，觀看職棒賽事直播的男人，果然還是燈籠褲搭配足袋的裝扮。身為常客的他是日俄混血美男子，藍色眼瞳有時會抹上一層陰鬱。搞不好因為長相端正，反而讓他吃了不少苦頭。我們從未交談就是了。許久未見，感覺他發福了些，後腦勺的頭髮也變得稀疏，令人哀憐。

過了一會兒，男子要求結帳。拿著用塑膠夾板夾著帳單的店長一邊晃著大紅寶石首飾，說道：「小〇〇，一共是八百三十萬兩。」

站在收銀台前的男人背著的小後背包兩側口袋，各塞著一公升裝的保特瓶，一把白色塑膠傘掛在腰間皮帶上。

因為好久沒吃燒烤的關係，感覺胃不太舒服，微醺感卻讓人心情舒暢。

走在人煙稀少，原本是排水溝的路邊時，冷不防從昏暗巷弄衝出一輛自行車，以及緊追在後的輪椅，兩車以飛快速度在九、十公尺遠的前方十字路口處橫闖馬路。

騎自行車的是三十幾歲男子，拚命滑動輪椅的女子也是差不多年紀，兩人

35

留下交纏的笑聲，衝進小巷。他們的笑聲透露著健康大方的情意。

仰望夜空，散發澄光的月亮浮於天際。

喝醋的女孩

我藉著海面來的光，翻閱書本時，書上突然覆著陰影。

抬頭一瞧，面帶微笑的克里西納默默站在窗邊。他是海邊小鎮普力的人力車伕，我們已經兩年未見了。

普力小鎮位於加爾各答南邊約莫五百公里處，緊臨孟加拉灣。我每次去印度之前一定會先在這裡逗留十天左右，從一九七九年開始，已經造訪十七、八次吧。每次都是投宿離城鎮約四公里遠的漁村小旅館。

附近海邊每天早上的光景可說三十年來沒什麼改變，半裸的老者、年輕男人們乘著幾百艘小船，在海浪蹂躪下帥氣出航捕魚；村子裡的女人們忙著曬乾海味的爽朗身影，在海灘嬉戲的孩子喧鬧聲，汪洋大海的浪濤聲……然而從幾

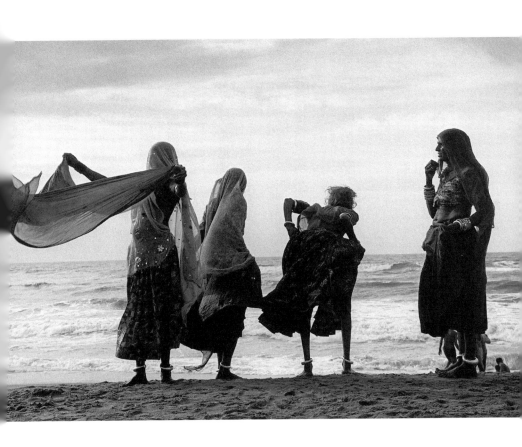

年前開始，木船變成玻璃纖維船，漁村也潛藏著變革預兆。

克里西納在茶店聽聞我來了，馬上來旅館找我的他苦笑地說：「第五個又是女的。」我馬上理解這番話的意思。我們八年前認識，那時他的長女剛出生，之後每次見面，他家就多了一個女兒，兩年前他成了四姊妹的父親。

我知道這片土地自古以來就有稱為「dowry」這般根深柢固的嫁妝習俗，所以常拿他將來會有多辛苦這件事來打趣。和印度教神明同名的克里西納決定放棄拚子念頭，且不避諱地說他春天去結紮。

克里西納臨走前告知久違的馬戲團表演要在市郊舉行，邀我今晚一起去觀賞，我回了句「tega」（OK）。突然瞅了一眼地板，瞧見有隻小螃蟹沿著房間一隔橫行。因為這房子建在離海邊約二百公尺處，所以不時會有螃蟹來我這裡嬉戲。昨晚來了三隻，可能是一家子吧……

我十一歲那年，第一次觀賞馬戲團在鄰鎮的八幡神社表演。

春日時節，大型馬戲團在鄰鎮的八幡神社表演。從融雪前一個月，村子裡

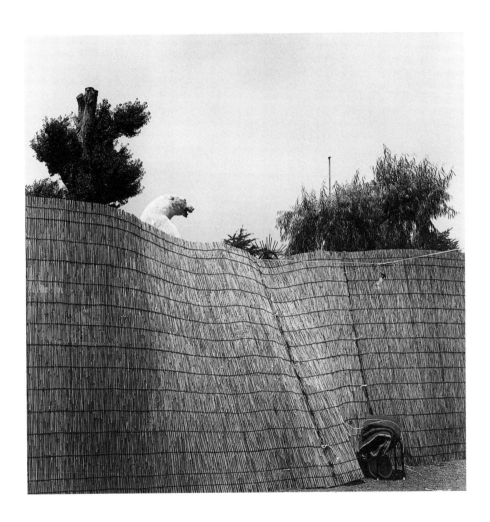

的雜貨店「萬屋」就在店門口張貼馬戲團公演大海報，霎時成了孩子們、準備進入農忙時期的大人們之間的熱門話題。

大帳棚搭好的隔天，手持單簧管和鼓的小丑們開著三輪車在村子裡四處宣傳。駕駛座的遮棚上裝了個喇叭，以大音量反覆宣傳，就連春天的後山也被這吆喝聲喚醒。

公演第一天，我和同學「多賀屋」的兒子勝利一起走了約六公里田間碎石子路去看表演；雖然每天固定有幾班公車可搭，但我們決定省下車錢當零用錢。行經另一座村子後，瞧見田地前方的三角形帳棚頂時，我們雀躍不已。來到八幡神社時，傳來樂隊演奏〈天然之美〉（創作於一九〇二年的日本歌謠）的樂聲。我們混進聚集在帳棚四周的人群中，瞧見他們用粗粗的鎖鍊將大象的腿繫在松樹根部，小丑正在餵食。這是我頭一次看到大象，原來和我家養的貝可

（牛）一樣也啃稻草。

等待開演的場內，美麗的少女在鋪著蓆子的階梯上來來回回，兜售大象錫鐵胸章。用公車票錢換來胸章的勝利斷言團長為了讓少女的身子柔軟，每天都

讓她喝大量的醋。

勝利二十歲那年迎娶美嬌娘，夫婦倆感情融洽，沒想到攜手共度近二十年後突然離婚。村裡的人謠傳是因為兩人沒有孩子，女方才被逐出家門。

那時，勝利迷戀鎮上一間小酒館的媽媽桑，還為了幫她改裝店面，向周遭親友借了不少錢。沒過幾年，經濟狀況直墜谷底，連田地、家產也沒了的他索性離家出走，從此音訊全無。勝利的父母後來由大他好幾歲的姊姊接去同住，哪兒都不知道。

記得小時候每次去勝利他家玩時，都會看見他那從事鐵皮加工業的父親在黑色水泥地房間，焊接排水管之類的東西。每當炭火燒製的烙鐵在加入鹽酸的容器浸泡時，就會發出一股刺鼻味。沉默寡言的伯父總會咳嗽幾聲，朝地上吐一口濃痰。

搭建在郊外空地的帳棚裡，燈泡忽亮忽滅；許多人攜家帶眷來觀賞，好不熱鬧。窩在帳棚一旁籠子裡的獅子和老虎因為暑氣炎熱，像補丁處處的絨毛玩

偶般趴著。他們是拿什麼東西餵食猛獸呢？我的腦中突然浮現這疑問。克里西納笑著說，每次馬戲團移動到下個目的地時，村子和鎮上就幾乎看不到野狗。

離開小鎮那天，我特地繞道經過馬戲團。心想，不曉得勝利現在過得如何？

阿松的咖啡

松ちゃんのコーヒー

裂開的腳趾甲就這麼湊巧地陷入肉裡。我試圖用指甲剪剔除，卻還是留下一點點，結果穿襪子時，成了一根突起的小刺，只好一早便打赤腳。

從昨晚就下起農曆十一月的雨。始終提不起勁的我躺在房間角落的坐墊堆上，翻閱之前讀過的推理小說。從衣櫃傳來窩在裡頭的老貓GON的鼾聲，可能夢見什麼吧。不停喵喵叫著。露出坐墊外的腳好冷，我卻懶得起身拿毯子。

過了一會兒，想起還沒喝完的即溶咖啡，遂起身走向廚房。如此寒冷天，最適合來杯即溶咖啡，我還加了不少從不加的牛奶與砂糖。

當我啜了一口過甜的咖啡時，睡醒的GON也開始理毛。牠的左眼從兩、三天前開始就睜不太開，所以昨晚我用毛毯裹住牠，幫牠點了人類用的眼藥；

44

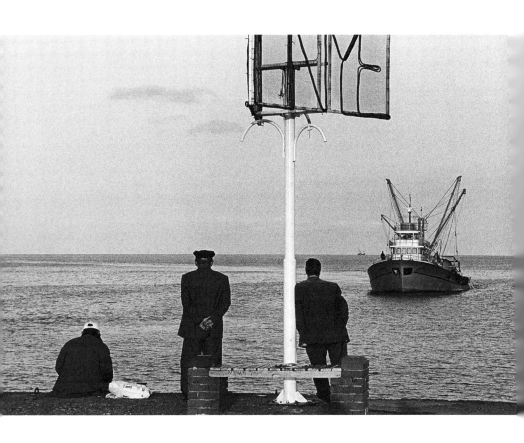

雖然GON用貓爪揉了許久，但似乎有效。

我刻意發出聲音地啜了一口咖啡，冷不防從喉嚨深處湧起一股阿松的咖啡味，八成是因為秋雨捎來寒意的關係。

阿松是我以實習漁夫身分登上遠洋捕鮪魚船時，認識的人。從那之後，將近過了四十個年頭。

航向墨西哥灣的遠洋漁船「第二曙丸」載著二十三名船員。在一群操著各國口音，閒話家常的男人中，阿松的土佐腔顯得格外特別。我忘了他是姓松本還是松山，總之大家都叫他阿松或是松字。

阿松是個身形微胖的中年男子，總是用電動推剪幫自己理了個平頭，整個人看起來更圓，就連鬍子也是用電動推剪修整。

在抵達墨西哥灣漁場之前的二十五天左右航程中，我們總是穿著兩件式駝色衛生衣，每天花上半天時間整理準備各種漁具，這就是船上的例行作業。男人們閒來無事就窩在甲板一隅玩紙牌，阿松多是抱膝坐在離大家稍微遠一點的地方，打著呵欠，百無聊賴地觀賽。幾年前我們曾在別艘船上共事，來自宮古

島的金城先生每次都會開他玩笑：「松字，不過來賺點零用錢花用嗎？還是你王老五一個，已經攢了不少錢啊……」

漁業這一行的辛苦程度超乎想像，堪比「戰爭」，每隔一天就得長時間工作十二到十八小時，著實苦不堪言。雖說是簡單的分工合作，反覆輪著做一回，但要配合船速操控延繩不是件容易的事。在航向漁場期間，我每天都得反覆練習將魚鉤拋向海中，直到快抵達目的地時，拋鉤技巧才得到船長的認同。

無奈正式上場時，還是遲遲跟不上船速，因為採輪番上陣方式，所以動作一慢就會影響別人，所以我常挨罵。總是一派從容的阿松就連工作時也顯得不疾不徐，令我深感不可思議，羨慕不已。

在晴空萬里的墨西哥灣作業，簡直悶熱到連穿著橡膠圍裙都嫌煩。雖說這裡是南國之境，但要是下雨，身體一濕就很容易失溫；況且海上下雨時，大抵伴隨狂風，所以就連一身古銅色肌膚的蓄鬍壯漢淋了一陣子，嘴唇也會失了血色。這時不必誰吆喝，大夥就會自動聚在甲板上猜拳，決定由輸的人泡一壺雀巢即溶咖啡給大家喝。

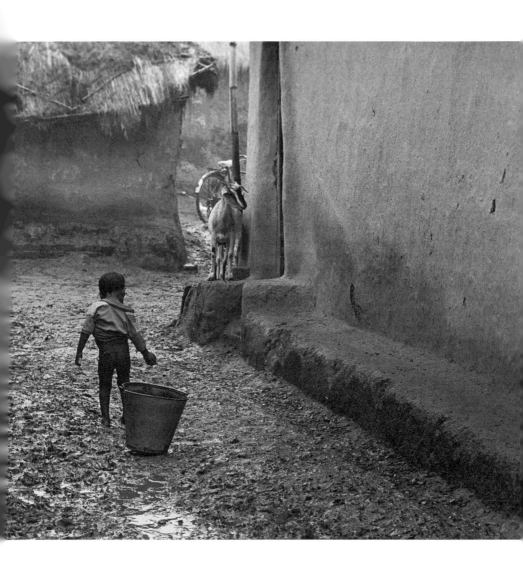

不知為何，阿松的猜拳運很差，總是輸到最後一輪。每當他留到「決賽」時，大家無不模仿起土佐腔為他加油，為什麼呢？因為放了很多砂糖，沒什麼咖啡味的阿松特製咖啡令大家皺眉。

輸了好幾回的阿松每次都像要扳回一城似的，誇張地擺手、跺步、深嘆一口氣；雖說如此，讓身子溫暖起來的咖啡好好喝。

當我想起在八個月航程中，不曉得喝了多久的阿松特製雀巢即溶咖啡時，眼底浮現依舊年輕的阿松笑著說「Don't mind」「Don't mind」的模樣。

我一口飲盡已經冷掉的甜咖啡，又回到酒鬼偵探系列之森，敘述參加戒酒

會，單身王老五的私家偵探故事⋯⋯

那根小刺又冷不防扎了一下我的腳趾。

夜の雪

夜雪

家鄉村落的小雪下個不停，一到晚上，又變成吹雪。

雖然離就寢時間尚早，我還是帶著想讀的書上二樓。

走進沒開暖氣的房間，附著在榻榻米上的冷空氣從腳底直竄冷到有些僵硬的身軀。我反射性踮起腳尖走路，像小時候那樣刻意用力吐出白色氣息。多久沒在寒冬時節回老家呢⋯⋯

老家已經很久沒人住了。初春與盂蘭盆節時，我曾和妻子回去暫住幾天。

父親、大哥、母親，還有很久以前便獨居，膝下無子的大嫂三年前夏天的喪禮都是在這裡舉行。

外頭的雪在從房間流洩出來的燈光中，不停變換方向飛舞著，成了朦朧黑

影的後山蜷縮著。

我的攝影作品展「PERSONA」從十二月十五日開始，於山形美術館舉行。這次展覽是去年夏天於東京都寫真美術館舉行的攝影作品展「東京PORTRAIT」，加上一些在印度與安納托利亞半島拍攝的作品，展出共約三百幅作品。這是我初次在家鄉舉行的大型個展。

開幕那幾天，我投宿市區旅館，昨晚才回老家。因為村子位於離山形市區約二十公里遠的月山山腳下，所以積雪比市區深；縱然如此，和我幼時也就是昭和三十年代左右，整個村子被包覆得像雪繭般相比，宛若另一片土地。

染上風寒的妻子留在開著暖氣的一樓，我則是睡在以前蝸居的二樓。躺在被褥上，翻著書的指尖旋即凍僵，趕緊把冰冷的手縮回用電毯烘得暖呼呼的被子裡，卻又覺得臉好冷。當我有如木乃伊般躺著時，枕邊的恆溫器發出小小聲響，細微聲讓我想起令人懷念的電鋪墊。

那是地上積水開始結冰的時候。比我年長幾歲，在東京工作的哥哥郵寄電

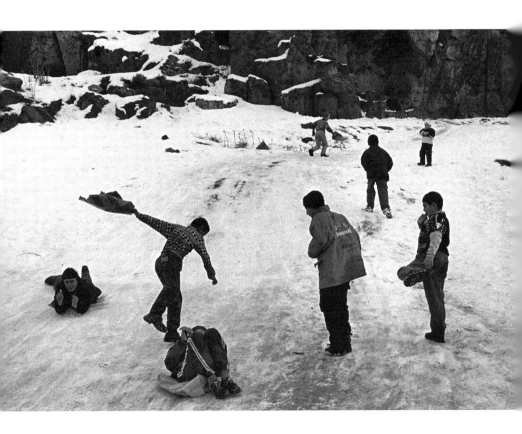

鋪墊給老家雙親。家裡還沒買電視之前，稱得上家電的東西只有就讀山形大學的二姊常用的熨斗，所以對於當時是國中生的我來說，印著英文字商標的郵包就像運來「文明」的箱子。

茅草屋頂的老家沒有插座，只好將電鋪墊的插頭插進從天花板延伸下來的電燈插孔，綠色電線因為寒冷變得很硬。

「好暖和啊～」兒子的孝心讓父親開心不已，但就在柱子上裝設新插座之後沒多久，父親卻說：「總覺得窩在暖桌下睡覺好疲累。」索性又披著薄棉外褂睡覺。禿頭的父親睡覺時，習慣用手巾蓋著頭；雖然他說自己之所以禿頭是因為幼時罹患猩紅熱，母親卻不信。

父親是個老菸槍。我小時候半夜醒來，常會看見父親開著燈，單膝立起地坐在地爐旁抽菸。抽一根不夠，還會把菸頭放在手掌上弄碎，塞進菸管裡繼續抽。當刻著淺淺龍形圖案的銀色菸管塞滿菸油時，就用放在地爐裡燒得通紅的腳踏車輻條捅一捅菸管後，再用紙捻仔細清理。

當我想起菸管上的圖案時，一輛上坡進村的車子車頭燈照亮房間，掛在橫

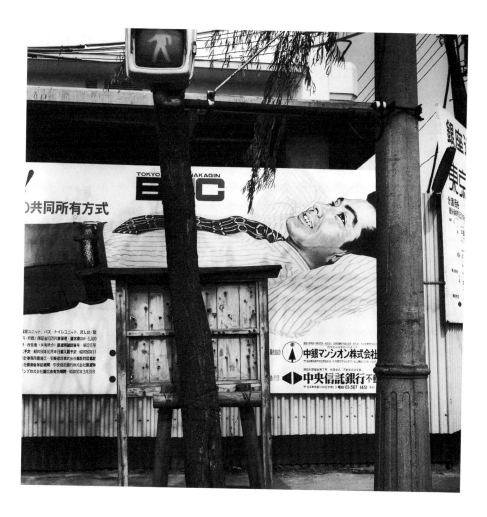

梁上那幅風車景緻的荷蘭刺繡畫瞬間映入我的眼簾。這幅畫是三姊高中上美術課時創作的東西，裝飾在校長室達半年之久。明明過了五十年，卻絲毫沒褪色。以前和我感情很好的三姊沒能來參加大嫂的喪禮，所以我們僅在六年前的親戚喪禮上見過。她偶爾會打電話給我，抱怨近來身體欠佳，膝蓋很痛。

妻子的咳嗽聲沿著樓梯傳了上來，讓我想起住在山坡上的藏造爺爺那張臉。

藏造爺爺總是身穿棉質內衣與綁腿褲，從初秋到櫻花綻放時節，整天圍著一條有點脫毛的野兔毛圍脖。當時老一輩的人都是一年到頭忙於農事，所以面容好比課本上提到的繩文人（日本列島在繩文時代的原住民）般飽經風霜。藏造爺爺算是比較特別的一位，長得有如慈恩寺山門的仁王像般威嚴得令人畏懼。還在記得小時候，每次我在山坡上玩雪撬板時，總是被他怒斥這樣太危險了。老爺爺每次怒斥時，總是咳個不停，伴隨著一股詭異臭味，很久之後我才知道那是龍角散的味道。

最適合玩雪撬板的坡道上遍撒灶灰。

藏造爺爺過世那天也是靜靜地下著雪。由舉著前導龍頭旗，身穿黑紋服的

56

村人們組成的喪禮隊伍一路綿延至被白雪覆蓋的田地中央焚燒場。不久後，就在河對岸搭蓋一座火葬場，所以藏造爺爺應該是最後一位在這栽植木瓜的焚燒場化為清煙的人吧。

電線被風吹得啾啾作響，彷彿在追思過往。

苦行僧的小腿肚

石架上的不鏽鋼杯煮沸了。溢出來的熱水濕濕倒放架上的書，我趕緊拔掉插頭。這本伴我良久的書，因為紙質劣化的關係，熱水沁到書頁最深處。

黎明時分醒來的我習慣先泡茶，成了旅程一日初始的儀式，今早泡的是抹茶。

十天前，我來到瓦拉納西這座城市。自從三十幾年前初次造訪印度，就深深為這處恆河河畔聖域著迷，總是在這裡停留數日，或許是因為這裡讓我感受到所有生命躍動最真實的自然感吧。這處保有原始風貌的城市因為毫不掩飾雜亂，所以能夠清楚分辨哪些人想逃離此處，哪些人沉醉其中。

許多寺院坐落的老街沿著恆河西岸，呈帶狀綿延好幾公里。在形同有機體

般高密度的這一帶，有著就連人力車也無法通過的狹窄巷弄交錯著，以及殘留歲月痕跡的石造建築密聚，明明長年造訪過好幾次的我到現在還是會迷路。不過，沿著任何一條小巷往東走，都會到達被稱為聖河的恆河。

我習慣投宿這家不到十個房間的小旅館位於巷弄，因為曾是某個大家族的住居，所以房子的構造相當奇特，我這次住的一樓房間是特殊的五角形，面向巷子的牆壁嵌著供奉濕婆神的神位，所以不時從枕邊的木窗傳來過往行人的祈禱聲；而且可笑的是，旅館老闆幾年前改信基督教。

結束晨間儀式的我步出旅館，巷子裡一如往常地霧茫茫，這般扭曲遠近的霧中光景是每天清晨都能瞧見的風景。

走在遍布濕漉漉石子的不規則石板路上，從呈直角的T字路那一頭，出現約莫十位裹著黑色毯子的老者。老者們吟誦經文，消失在霧裡。每個人都穿著鞋尖有刺繡的駱駝皮鞋，一看就知道是從遙遠的沙漠之州拉賈斯坦來的朝聖者。

越靠近河邊，霧越濃。

白晝喧囂彷彿一場謊言似的靜謐巷弄，鳴響著反射在建築物上的寺院鐘

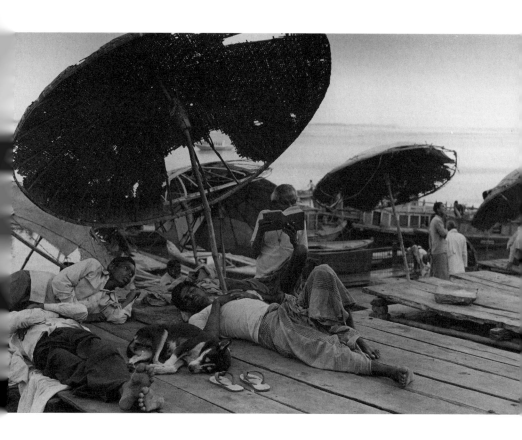

聲，就連鐘聲也帶著濕氣。

巷子盡頭轉角處閃過好幾次閃光燈，苦行僧（sadhu）今早的生意似乎不錯。這位苦行僧每天早上都會獨自靜坐在寺院前面的石造平台，等待從市郊高級飯店出發、來看恆河日出的西方觀光團。每當有觀光客經過，裹著豹紋布、額上繪了顆大紅點的苦行僧就會手持三叉戟，嚷嚷：「photo!photo!」西方人瞧見彷彿從彩色明信片迸出來的奇異東方行者，無不拿起相機拍照。突如其來的攝影會結束後，苦行僧隨即一臉世俗地向觀光客索取拍照費（布施）。

拋卻世俗的苦行僧生活方式還真是奇特，他們的修行態度似乎相當積極，白天騎著嶄新的越野自行車來到蔬果店露台的「工作場所」，然後用牢固大鎖將愛車鎖在附近人家的圍牆。光是想像古風十足的苦行僧跨騎新式自行車的模樣就不禁莞爾。

幾天前，苦行僧指著我肩背的相機，「photo!photo!」向我搭訕，但似乎明白我沒要拍照的意思，所以今天沒有迸出平常總是脫口而出的「photo」一詞。方才的觀光團讓苦行僧賺了不少，只見他一臉滿足地用梳子梳整長長的下

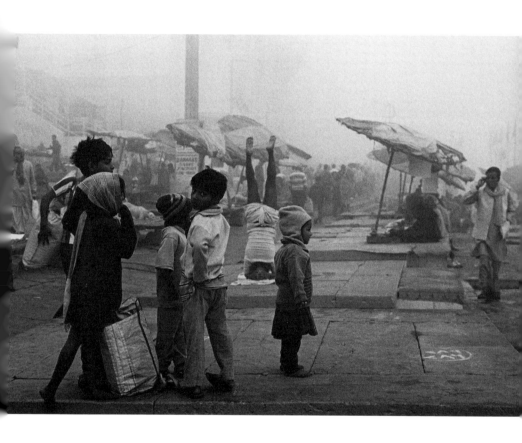

巴鬍，還真是壯觀的白鬍，看來他應該超過六十吧。不會責備活得相當世俗的宗教人士，寬容以待就是聖域的魅力。

白天在路上徘徊，被視為神之使者的牛隻聚在十字路口的大菩提樹下，彼此依偎著抵禦嚴寒，緩緩地反芻著。我下了石階，拐個彎，瞧見濃霧深鎖的對岸，還有不知流向何方，緩緩入海的恆河。

那天晚上，前往餐館的我走在老街旁的坡道時，瞧見有位苦行僧並未穩穩坐在車坐墊上，而是搖晃著龐大身軀，騎著越野自行車，緩緩追過我，車上還綁著那把鐵製三叉戟。我的目光冷不防停駐在老苦行僧露出來的小腿肌肉，莫名覺得人生多哀嘆。

今晚要吃什麼口味的咖哩呢⋯⋯

想給我東西的人

我感冒了。連著幾天深為鼻水與輕微發燒所苦。

近幾年來，我從未感冒；雖說感冒令人心情沉鬱，但聽說有助於調整體質，也許是我的身體變得較為遲鈍吧。

提不起勁的我窩在房間一隅，像一團棉絮般耍懶，絲毫不覺得身體尋回些許平衡。最惱人的是，身體狀況一旦欠佳，心情就會跟著莫名低落。

常會為了一些小事生氣，亂發脾氣，就像沒關緊的水龍頭般，對周遭恣意宣洩情緒。因為上了年紀的緣故嗎？我知道自己既不堪又不可取。

今早看到放在桌上的某張照片邊角有點沾濕，隨即動怒；明知必須由衷道歉，話語卻有如石頭般吐不出來，看來隨著年紀提升修養並非易事。

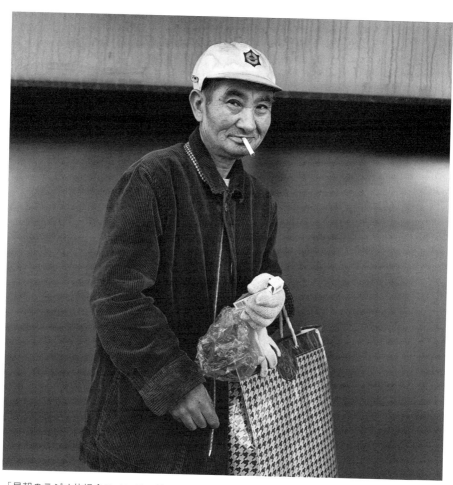

「早朝のラジオ体操会のメンバーだ」というプラスチック型抜き工 1986
参加「廣播晨間操」活動的塑膠模具工人

想說出門走走，轉換心情。白天開往新宿的電車上空蕩蕩的，可能是因為漫無目的的出門吧。隨著冬陽傾注的電車搖搖晃晃，神經也逐漸得到安撫。

電車行駛在多摩川鐵橋上，從車窗望見水鳥們在平靜水面上勾勒弧線悠游著。

坐我旁邊的是個戴著半指毛線手套的老男人，雙手大拇指在膝上交繞著。

我突然想起母親亡故前的冬日，也會雙手拇指交繞的模樣。那年秋天，長年因病臥床的大哥過世，母親深受打擊。因為終日忙於農活，她那瘦削手背上浮出好幾條粗粗的靜脈，喜歡喝茶的她總是端坐著。

身旁男人的手套指尖部分的毛線綻開，看起來很像靜脈，八成是自己用剪刀隨意剪吧。瞧著他那在棉褲上交繞的粗手指，厚厚的深藍色毛線手套，我的眼底深處不由得浮現某個男人的臉。

初次見到那男人，是在四分之一世紀前的淺草寺；雖然那時的我已有十年左右的攝影經歷，卻始終做不出半點傲人成績，前途茫茫。即便如此，堅持拍

66

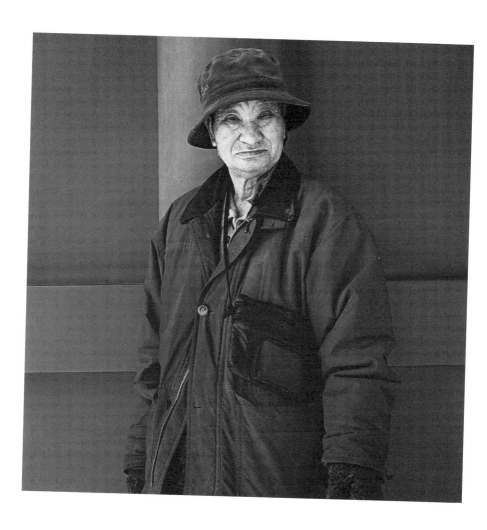

照就得拍人的我去了一趟淺草寺，想用鏡頭捕捉人像；雖然也會擔心市井小民的人像是否稱得上是作品，但拍攝這男人讓我確信「凡夫俗子」的人像也能成為作品。

當時，寺院每天早上都會舉行「廣播晨間操」，這位從事塑膠模具工的男子也是這活動的熟面孔。我們見過幾次面後，便以素面牆為背景，請他入鏡。

幾天後，沒想到他看到我沖洗出來的照片，非常開心，從手上提的紙袋拿出一包希望牌香菸遞給我，做為謝禮。我婉拒，男子硬是把香菸塞進我穿的風衣口袋，隨即快步離去。

之後我還是常去淺草，但有好一陣子都沒再見過這位不知姓名，也不曉得住哪兒的男子。

幾年後，我在山形的畫廊舉辦首次人像攝影展。從鄰村來觀展的大哥友人看到塑膠模具工人這張照片時，不由得驚呼。經營葡萄園的大哥友人曾於昭和四十年代中期左右的冬天前往東京發展，所以曾在某間工廠與照片中的男子共事。後來過沒幾天的某個假日，男子邀請他去位於淺草橋的家中作客。大哥友

人回憶男子與老母親一起生活的情景。

又過了幾年的夏日傍晚，走在淺草橋運河畔的我尋找著友人為了慶祝著作出版而舉行宴會的那艘船。就在我看著地圖，一邊擦汗時，有輛腳踏車緩緩駛過身旁，騎著這輛吱嘎響腳踏車的就是那位模具工人。行李台上綁著一大袋貓糧和長蔥，我想像應該是母親過世後，他開始養貓吧。我並沒有出聲喚住這場邂逅，而是目送逐漸遠去的背影。我到現在還記得他那長長的頭髮，因為汗水而沾黏在肌膚上的模樣。

又過了幾年的歲末，我又在淺草寺巧遇這位模具工人，這次我主動打招呼。許久未見，他因為白內障惡化而顯得蒼老。他說因為坐公車不用錢，所以常來淺草觀音溫泉；遂又請他以素面牆為背景，讓我拍照。

我們約好給照片的那天，他從大衣內袋掏出一疊溫泉券做為回禮。

從他初次讓我拍照算起，已然過了十三個年頭。

少年與擁有一雙孔雀眼的男子

當我關緊蓮蓬頭時，發現明明才早上九點，水溫就很熱，看來應該是管線曝曬於陽光下的緣故。濕身赤裸的我來到走廊，頓覺乾燥的風奪走一身熱氣，舒暢無比。

五天前來到這處有著奇蹟之湖的沙漠聖地。適逢酷暑的五月下旬，所以除了我之外，沒瞧見半個觀光客。

我在走廊上啜著熱昆布茶時，放養庭院的公孔雀啼叫飛著，停駐在榕樹的低

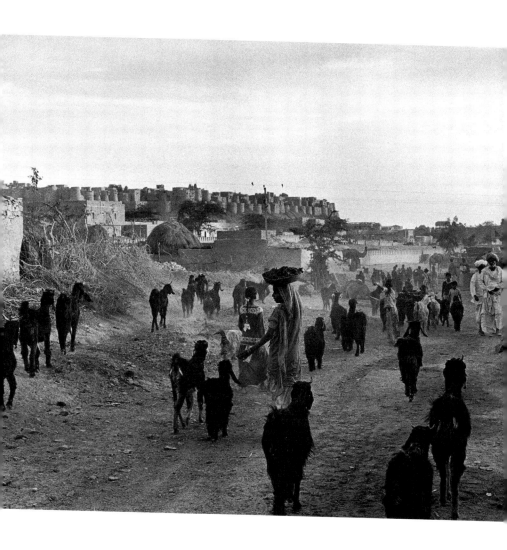

矮枝椏上。孔雀揮著厚重羽毛，揚起乾燥沙塵，還發出有別於華麗外貌的粗鄙啼聲，令人煩悶不已。我想起某本書提到孔雀是吃蠍子與毒蛇維生的野生禽類。

旅館的年輕夥計貢賓達拿著掃帚經過，一派得意口吻對我說：「昨天熱到四十九度呢！」乾旱季節的石造建築物吸取、囤積大量熱氣，再緩緩釋放臭氣。即便夜晚，室溫還是比體溫高，所以我絕大部分時間都是在通風的外走廊上度過。原本想見識一下沙漠酷暑季節的生活，現在卻對自己的魯莽行為忿忿不已。

陽光如針刺般的正午時分，根本無法在外頭漫步，就連當地人也像避光性植物般躲在陰暗處淺呼吸。我也只趁清晨，帶著相機在附近走走。

今早天色未亮時，我步出旅館。中午家家戶戶關緊木門，一片靜寂的城鎮於清晨重拾活力。

當東邊天空開始泛白時，成排商店一齊開門，路邊聚集著從巷弄人家出來辦事、採買東西的人們，從幼子到老人，各世代人們來來往往的早晨光景宛如祭典。就連白天熱到吐舌，一副瀕死狀態的狗兒們也回復活力，嬉鬧亂竄。

身穿鑲著雲母綴飾民族衣裝的婦人拿著長竹帚清掃巷子。她主動向經過的

我打招呼：「namaskar!」我也回以日語的「早安」。

來到三岔路口，瞧見纏著純色頭巾的男人們站在只有早上和傍晚營業的奶茶店前，各自捻著引以為傲的鬍子，閒話家常地排隊等待奶茶起鍋。男人手上戴的金手環與鑽石耳墜，可是游牧民族的身家財富象徵。

用杯緣缺損的杯子盛著，加了駱駝奶的紅茶因為是用煤球熬煮，有股煙燻味。身強體壯的沙漠男人卻怕燙，所以是倒在小碟子啜著；就在我憋笑時，瞧見有個男人牽著載運紅色釉彩桌的駱駝，打了個大呵欠緩步經過，只見呵欠像會傳染似的，男人們也紛紛打呵欠。

前往小岩山途中經過一片長著仙人掌的沙漠，有個留著長長下巴鬍的男人盤腿坐在突出的岩石上，裹著身子的布從岩石上垂掛下來，看起來像隻斂翅休憩的大鳥。

當我經過鳥男休憩的岩石下方時，從頭頂上方傳來聲音：「有菸嗎？」我頭也沒抬地回了句：「沒有。」不一會兒，身後傳來鳥男的咯咯笑聲。

老鷹在岩山萬里無雲的青空勾勒了大圓，化成白色顆粒的陽光遍灑大地。

回到旅館的我汗流浹背，躺在置於走廊的床墊上納涼時，貢賓達拿來我要借用的收音機。

他是從離這裡八十公里遠，位於內陸的一處沙漠小村子來此打工。聽貢賓達說，小村子的男人們都是在沙漠放牧綿羊，住宿荒郊野外三個月才回家，和家人短暫相聚幾天後又遠行。旅館老闆和貢賓達是同鄉，但因為一隻腳行動不太方便，所以從小就跟著販售羊毛、羊皮的商人工作，兩年前買下這棟旅館。貢賓達開心地述說老闆白手起家的成功經驗，隨即又壓低嗓音，一臉複雜地說老闆去年娶了村裡最漂亮的女孩為妻。

這麼說來，我在旅館見過好幾次一名年輕女子抱著嬰兒的身影，總算解開何以老夫少妻之謎。老闆雖然親切，眼眸卻棲宿著算計的光芒。

躺在床單被濡濕的床墊上，不知不覺進入夢鄉的我冷不防醒來，瞧見一隻啣著蛇的孔雀緩步經過走廊。孔雀的眼珠和旅館老闆那又小又圓的眼珠重疊。

石造走廊迴盪著孔雀爪子的踏地聲，一陣乾燥熱風拂過。

三明治與紅星

我一早就躺在床上看書，翻看幾頁後，好幾本書調皮地在腦中盤旋，手上這本卻一個字也沒看進心裡。這種日子一直關在家裡，心情只會越發鬱悶，遂起身決定去趟淺草。其實自己也明白如此沒勁的日子，根本沒動力央請不認識的人讓我拍照。

我在玄關繫鞋帶時，妻子叮囑我順便買一瓶「蹴飛屋」的馬油回來，這店名一看就知道有賣馬油（日文的「蹴飛ばし屋」，就是馬肉店的意思，取自馬腳後踢的意思）。一直以來，陽台上栽植的蘆薈和馬油都是妻子用來治療燙傷、肌膚乾燥的愛用品。

我站在通往車站驗票口的長長手扶梯時，一對中年情侶手牽手地站在前幾

76

層台階。個頭嬌小的女子梳著髮辮，髮長及腰，這一頭長髮究竟留了多久？明明是中年人，看起來卻像少男少女。八成是來觀賞前往車站途中那幾棵盛開的

櫻花樹吧。

下了手扶梯之後，女子手指著什麼，對男人說話，只見男子發出和壯碩體格不太相稱的高亢笑聲，獨特笑聲讓人明白他們是瘖啞人士。

我在月台的小賣店買了喉糖後，搭上停靠的電車，瞧見方才那對情侶站在另一側車門附近，身穿草綠色情侶裝，手牽手的他們像擺飾般站著。從他們散發的質樸氛圍，不難想像彼此總算找到攜手共創幸福的人生伴侶。

鬱悶心情被兩人的舒心感療癒，坐在我身旁的男人迅速將攤開的報紙翻面，紙張發出咔沙咔沙聲。我突然想起久違的大谷先生那張戴著黑粗框眼鏡，笑瞇了眼的面容。

昭和四十四年春天。個性優柔寡斷，甫從大學畢業的我搭上當時盛行的嬉皮風潮，完全沒打算找份穩定工作。純粹為了賺取生活費，從二月開始在製藥

公司的倉庫打工，工作內容十分單純，就是用紙箱捆包盤商訂購的藥品。

紙箱促使手掌的油脂流失，所以工作半個月後，我的手就變得和腳後跟一樣粗硬。

大谷先生就是在這時加入打工行列。

三十六歲的大谷先生是瘖啞人士，腋下總是挾著一本看起來艱澀難懂的書來上班。我馬上就知道他識字頗豐，因為他會用掉在地上的送貨單背面，硬是拉著我用筆談抒發對於當今世道的看法，而且常用成語。

混熟一段時間後，得知大谷先生和父母、兄長，一家五口在滿州吃了不少苦，於昭和二十一年返國。現在和在就業服務處認識，同為瘖啞人士的妻子以及兩個兒子住在荒川河堤旁的公寓。我詢問兩個兒子的近況，大谷先生用別具個人特色的字跡，和我筆談他那分別任教於高中與中學的兩位兄長趁春假帶他的兒子們參加漫畫電影大會，暗示兩個孩子都是「健全的一般人」。

中午休息時，同為時薪工的我們一起窩在倉庫吃飯。我吃超商便當，坐我身旁的大谷先生啃著妻子做的大三明治，保留吐司邊的吐司挾著份量十足的炒蛋、洋蔥與美乃滋。他的帆布包裡總是裝著用「紅旗」報紙包著的三明治與一

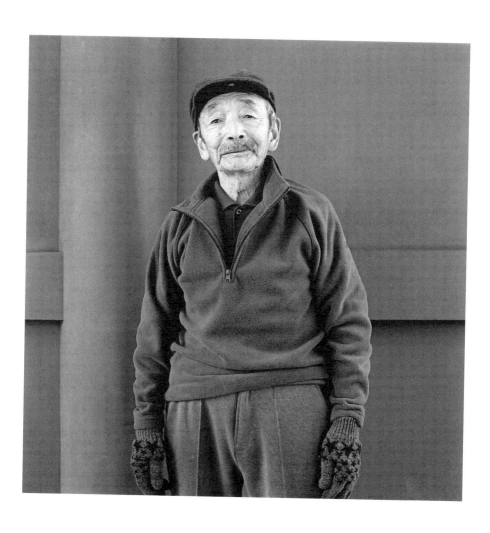

顆蘋果。

大谷先生怕內餡掉落，所以用報紙半包著三明治吃食，所以總是響起報紙咔沙咔沙聲。

天候稍稍轉暖的三月某日午休，我正在看埃德加‧史諾（Edgar Snow，一九○五—一九七二，美國記者）的著作《紅星照耀中國》時，大谷先生瞅了一眼書名，開心地在報紙留白處寫道：「我大哥很推薦這本書」。

傍晚準備下班，換穿私服時，大谷先生遞了張寫著「請務必借我這本書」的紙條給我。塞在他常穿的藍色毛衣口袋的便條紙是他太太用廣告單背面做的，圓形迴紋針上的長長麻線綁著一枝原子筆。

落櫻繽紛時，他返還這本書。不久，我辭去這份工作，改當起卡車司機，當時還沒想到要成為攝影師。自那之後，就再也沒見過大谷先生；雖說只共事短短兩個月，但每到櫻花時節就會想起他那高亢笑聲與瞇眼的笑容。

為何那時沒把那本書送給大谷先生呢……

81

竹籤飛機

內臟被行駛在崎嶇不平路上的公車不停翻攪。

一早從加爾各答搭列車，晃了好幾個鐘頭後，步行跨過與孟加拉交界的國境。在稅關處被質問為何帶那麼多底片，幸好獻上原子筆就順利過關，看來日本製商品還是很有用。

從國境附近的城鎮前往庫爾納市，十幾年前也是走這條路線。這次也打算從庫爾納搭船前往達卡，要是能搭到船身兩側裝有水車，八十年前打造的蒸汽船就太走運了。明明是搭巴士只需十小時左右的旅程，蒸汽船卻在河面上整整蛇行了三十個小時才抵達目的地；雖說如此，大河的緩緩水流，眺望中途上船的人們著實別有一番情趣。

上次我搭乘古董級老舊公車前往庫爾納時，不巧遇上大罷工。公車駛過騷動不已的市區後，平安無事地在鄉間田野足足行駛了兩個鐘頭。沒想到公車在郊區一處小村落，被張著網子的男人們硬是攔下來。就在司機先生乖乖聽命下車時，有個手持棍棒的男人突然打破前車窗，乘客們被迫下車。

眼看其他乘客紛紛離去，我卻不曉得何去何從時，總算攔到一輛滿載貨物、剛好路過的馬車。坐在堆得如山高的堆肥袋上，搖啊晃地約莫兩個鐘頭，總算抵達庫爾納。駕馬車的農夫帶我到位於市區入口附近，一棟外觀十分狹長的五層樓廉價旅館，這時已經晚上十點多了。

櫃台牆上掛著一幅銅製大浮雕，上頭綴著一節阿拉伯文字的可蘭經，提醒我已來到一神教國家。相較於多神教的印度人，總覺得這國家的人較難應付。

在大鬍子老闆的命令下，引領我去房間的是一名年約四十歲，名叫穆罕默德的男子。長髮紮成馬尾，身穿碎花底短袖上衣的他一舉一動帶著陰柔的特質。總覺得他很像某人，可惜那晚始終想不起來。

我得在這間小旅館逗留四天，直到回程船班啟航。一早就帶著相機在附近村子繞

繞，約莫十一點回到下榻處，瞧見忙完清掃工作的穆罕默德坐在四樓通風良好的階梯那邊逗弄小貓，暫時喘口氣。

「累了嗎？要不要按摩啊……」

只見他雙唇濡濕，神情魅惑地向我搭訕。

我不認為回教國家對於性別問題有多寬容。諷刺的是，和大預言家同名的他這一生肯定過著遭受歧視的寂寞生活。

穆罕默德和小貓住在屋頂角落，一間只用磚頭砌成的簡陋屋子。一到傍晚，他就會把曬在屋頂的衣物送到我房間，用半個身子抵著門，露出棉花糖般的甜甜笑容，將整齊疊好的衣物遞給我。明明這般親切態度不帶性暗示，不曉得該如何拿捏恰到好處距離的我只能冷淡以對。

隔天早上，我漫步在村子裡的黃土路時，腦中突然浮現長得很像穆罕默德的一張臉，那就是鄰村的德造先生。

待人親切、年過半百的德先生不同於村子裡的男人，不但膚色白皙，一舉一動有如柳枝般柔軟，總是留著精心梳理的短髮。每逢春秋兩季，負責富山一

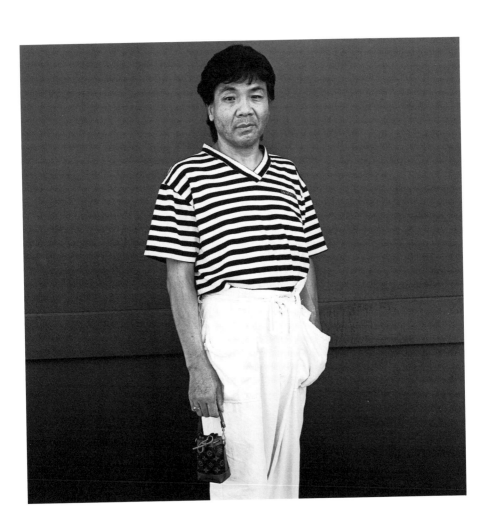

帶藥品配送的他就會背著裝有層層藥盒的柳枝包，挨家挨戶結算藥品費用、回收過期藥品。

記得小學五年級的春天，我因為罹患腮腺炎沒去上學。母親擔心傳染給其他孩子，要我再多休息一天。母親外出忙農活，獨自在家的我開始做起當時很迷的竹籤飛機。

我坐在玄關處。

我坐在玄關處，試圖用蠟燭火弄彎沾了口水的竹籤飛機翼，結果一不小心靠火太近，竹籤就這麼斷了。幸好裝著零件的紙袋裡還有一根備用竹籤。

忽然有個影子遮住光源，我抬頭一瞧，原來是背著柳枝包的德先生。卸下包包的德先生坐下來，幫我烤彎竹籤。就在我用鋁管繫住竹籤時，感覺氣氛不太對勁，沒想到德先生突然握住我的手，眼神不再那麼溫柔；被這股莫名恐懼侵襲的我趕緊甩掉他的手，逃進擺置佛堂的起居室。待心情稍平復後，我悄悄走向玄關，發現背著包包的德先生已經走了。燭火也熄滅。

公車駛進庫爾納，我看向窗外，找尋穆罕默德工作的那間廉價旅館，馬上就在大樓林立中，瞧見那棟造型奇特的建築物。我坐在轉運站候車室，猶豫著

是否還要投宿那裡。

　　後來，我決定住宿城裡一間新開的旅館，在鄰近村子閒逛了好幾天。每次走到通往那間旅館的十字路口時，想說它就在附近，卻一次也沒走進去過。

氣溫驟升的日子

聽廣播說，今天的氣溫會比昨天飆升十度。

在乾燥之風催促下，正在晾衣物的我想說去趟淺草。穿上前幾天從壁櫃拿出來的短袖襯衫時，發現衣服上殘留些許樟腦球的味道。

我經過車站附近的藥局時，瞥見擺在店前的牽牛花盆栽破了，土撒得一地都是。身穿白袍的阿姨一邊灑水，一邊清掃。看來八成是深夜時分，被借酒澆愁的醉漢弄倒吧。我望著在地面爬行的水痕，想起我和愛貓GON共用的眼藥水用完了。

幾天前，GON的眼睛又有異狀，昨晚成了丹下左膳（林不忘於報紙連載的小說主角，獨眼龍劍士，之後改拍成電影等）。我用毛毯緊緊裹住牠，以防牠搔抓

89

患部，然後趕緊將藥水滴進牠的左眼。人類用的眼藥水似乎對貓咪也有療效，GON的眼睛痊癒了。

我去藥局買眼藥水時，迎面走來一位好幾個月未見的老人家。他那瘦削的雙肩一如往常背著兩個裝得鼓鼓的黑色包包，人工皮革像鱗片般剝落；而且似乎修補過好幾次，粗糙縫線顯得格外醒目。

袋子裡裝的應該不是什麼無關緊要的日用品，而是充分汲取人生活力的重要物品。也許是學術研究方面的資料或古書典籍。倘若問他研究的是哪個領域，八成會興奮地侃侃而談「屬於自己的一片天地」。

看得出來穿了好幾年的棉質細條紋薄襯衫，搭配長度到腳踝的褲子，彰顯這個人的耿直性格；舊球鞋繫上新鞋帶，長度到腳踝的襪子，更加證明他是個信念堅定之人。

我之所以有此確信，是因為年輕時住的公寓裡有個幾十年來持續自行研究某個領域的鄰居，他那雙清澄雙眼和老人家十分相似，所以我不由得想像他過著什麼樣的生活，又是如何表現喜悅與哀愁呢？之所以有此無謂想像，或許是

90

因為一早氣溫驟升的緣故吧。

出了淺草車站，難得很想喝淡而無味的速食店咖啡，遂走進新仲見世的漢堡店。我向宛若電子音對答的年輕女孩，要了兩包通常用不到的糖包。

我一落坐便瞧見隔壁戴著大寬邊帽的女子正用手機傳送電子郵件，高挺鼻梁架著黑色大墨鏡，厚唇抹著豔紅唇膏，身上的襯衫與緊身褲綴著馬蹄圖案，路易威登的名牌包坐鎮在桌上，如此刻意的年輕打扮反倒突顯她的年紀。

喝完咖啡的我從背包拿出哈蘇相機時，女子稍微側身向我搭訕：「好特別的相機喔⋯⋯」含糊回應的我一起身，椅腳不太穩的椅子和桌子發出喀答聲響。

背著相機，準備前往淺草寺的我走在新仲見世通時，瞧見前方有位老人家彎腰吃力地推著輪椅，我以平常步伐立刻就追上他。身穿黑褲、短袖襯衫的老人家因為身子大幅前傾，以至於襯衫捲起，露出肥胖身軀；剛剃整過的後頸疊著幾層肉，穿著夾腳拖的腳後跟浮現白色角質，還刻著好幾道皸裂。

坐在輪椅上的是看起來四十來歲，身穿兩件式運動服，緩緩張望四周的大

91

塊頭男子，從兩人容貌神似這點研判應該是父子。

兒子不時發出不曉得嚷嚷什麼的聲音，彎腰躬身、看向地面的父親只是慢慢地推著輪椅往前走，繫在腰間的黃毛巾隨著步伐搖晃。

從沒有好好保養的腳後跟，以及囤積脂肪的體型，窺見得到他們的日常生活，竟然讓我有些感傷。即便是吃飯，也是需要體力與氣力。這對父子平常都是買現成的炸物、佃煮、醃漬魷魚之類的菜餚來吃吧。對於飲食一事也不是很講究的我頓覺心情低落。

當我經過父子倆身旁時，瞧見兒子的鼻頭冒出斗大汗珠。

在對於人如此敏感的日子，怕是無法拍攝人像吧。

那天是當季氣溫初次超過三十度的盛夏之日。

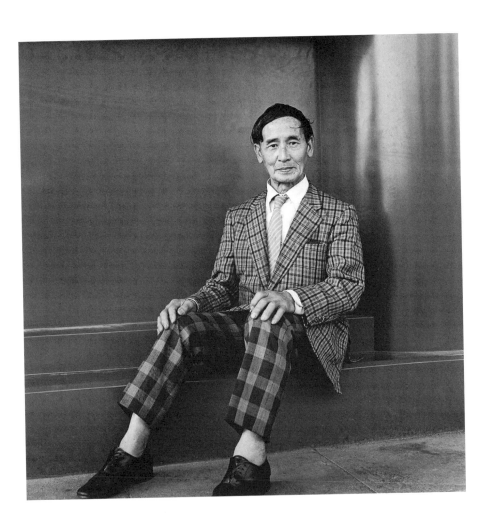

金龜子飛來的午後

我坐在窗邊看書時，一隻金龜子振翅飛來停在一旁的紙門上，青綠色金屬光澤讓我想起三十幾年前一段從春天到夏天的回憶。

那時我在某間汽車工廠當臨時工，入住宿舍那天在戶塚車站確認搭哪一班公車後順利上車。有個斜背包包的青年和我一起在市郊下車，想說他應該也是去宿舍報到，但還是和他保持一小段距離，從國道下了斜坡路。長髮青年用耳機聽著當時甫推出的隨身聽，從流洩出來的樂聲知曉他正在聽吉米・罕醉克斯（Jimi Hendrix，一九四二─一九七〇，著名的美國歌手、吉他手）的音樂。

因為我打算休假日回自己住的公寓，所以包包沒裝什麼東西，結果一走路，書角就會碰撞背部。坡道旁的竹林被春季強風吹得搖晃如浪。

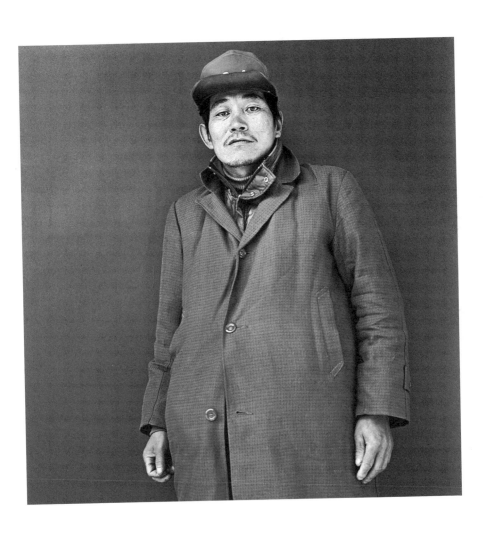

四層樓高的宿舍食堂裡，早已聚集了幾十個帶著大行李的男子。簡單說明住宿生活規則後，我被分配到四人房。

以前是女生宿舍的這房間，開門就能看到一張上下舖的床，空間約莫六疊榻榻米大。我們的工作分為兩班，採早晚輪班制。

走進房間後，在曾是壽司師傅泉先生的指揮下，買來罐裝啤酒，開始自我介紹。其他室友還有剛辭去陸上自衛隊，操著秋田口音的橫山先生，以及曾當過警衛，有點口齒不清的佐藤先生。

大夥立刻圍著擺放零食的報紙落坐。泉先生說他打算六個月後領了獎金就另覓工作，大家不約而同領首。鬢角夾雜白髮的佐藤先生因為不能喝酒，所以一邊吃著盛在掌心上的花生米，一邊喝汽水。

微醺的泉先生嘻笑地說他和家人在濱松住了十年，但年初和妻子離婚，現在一個人反而落得輕鬆。原來我們四個人都是王老五。聚會早早結束，強勁春風吹得堤防邊的竹林沙沙作響，不停搖晃。

上早班時，匆匆扒完早飯的我們隨即上坡去公車站搭車。第一天一起搭公車的那位青年總是隻手拿著一本薄薄的書。隔了幾天主動向他搭訕，他苦笑地說自己喜歡伊東靜雄的詩，大學畢業後一邊打工維持生計，一邊寫詩。來自宮城縣岩沼市的他姓鈴木，我們雖然不是同房室友，但因為同為嬉皮之流，馬上就變得親暱。

因為我週末會回船橋的公寓，所以沒和三位室友共度假日。入住宿舍兩個月後聽橫山先生說，泉先生和博多來的男子經常上酒家尋歡作樂。實在不解為何能將每天忙到幾乎腦中一片空白，辛苦工作賺來的錢輕易玩樂花掉。我都是哄慰自己為了再去印度流浪一段時間，無論如何都要咬牙忍耐。後來還聽橫山先生說，本來滴酒不沾的佐藤先生也常滿臉通紅地回來，然後默默鑽進被窩，不曉得在自言自語什麼。

不久之後，宣稱契約期滿之後就要離開的泉先生突然搬離宿舍。曾是壽司師傅的他一向自負，所以經常因為菜色口味而和負責料理宿舍伙食的廚師夫婦起口角。

不挑嘴的我和鈴木，發薪日都會去車站附近一間吃到飽只要一千九百八十日圓的燒肉店，閒聊宿舍那些不可思議之人的八卦。

某天值完夜班回宿舍的我一走進房間就聞到一股臭味，瞥見走道上滿是嘔吐穢物，理應值勤的佐藤先生躺在床上呼呼大睡。幫我準備另一間房間的宿舍管理員恨然地說：「那傢伙明明是頂尖大學畢業，卻因為酗酒一再失敗，一蹶不振。」沒貪杯的時候，待人十分謙遜；但聽說他一喝醉就目中無人，甚至對人動粗，這樣的佐藤先生於梅雨時節辭職。

時序入夏，只剩我和橫山先生的房間裡常有從雜木林飛來，攀附在紗窗上窺看人們生活的金龜子。

我於契約期滿後，馬上背起包包遠赴印度，之後也靠打零工賺點錢，拿著相機四處流浪。現在想想，為何那時能如此投入看不見前途的攝影一事，自己也覺得很不可思議。

揮別住宿生活二十年後，某天在駒込路上偶遇發福不少的鈴木，我開玩笑地說詩人怎能發福。他的太太是編輯，兩人育有兩個孩子。鈴木嗤笑地說詩人

已是過往之事，精通電腦的他現在專門幫人製作部落格。

前年某個悶熱夜晚，我的電腦出問題，遂打電話給久違的鈴木求救。初次聽聞他太太的聲音，她說鈴木於半個月前的白天在市民泳池游泳時，因為心肌梗塞而過世。眼中霎時浮現他一臉自豪聊著孩子們的模樣，我傳達這件事後掛斷電話。

停靠在拉門上的金龜子，不知何時消失了。

箱子潛水鏡與李子樹的家

全新的箱子潛水鏡一碰水，就會散發原木香氣。箱子潛水鏡是用來窺看水中，撈捕小魚的工具。

櫻花、桃花盛開的初春時節，我拜託幫我製作層架的隱居木匠忠治爺，幫我做個箱子潛水鏡，無奈過了許久都沒消息，想說這個夏天只能先用膠帶修補哥哥給我的箱子潛水鏡玻璃，勉強湊合著用，沒想到昨晚就收到忠治爺做的新品。

刨過的原木做的箱子潛水鏡做成船形，船首還切割出放置戰利品的空間。忠治爺喝完茶，聊完天，拎著當作謝禮的幾斗米回去了。我趕緊用地爐火在箱子潛水鏡烙下發燙的黑色屋號印記。

暑假第一天，我吃完早餐後，隨即拿著全新的箱子潛水鏡，獨自快步來到寒河江邊。

潛水鏡一入水，用來填充玻璃縫隙以避免漏水的海帶迅速膨脹。我握著魚叉，站在水流較緩的淺灘，戴著箱子潛水鏡的臉大半沒入水中，耳邊淨是潺潺水流聲。為了防止起霧而揉碎塗抹在玻璃上的艾蒿葉散發淡淡草香。

順利捕獲的是長約五、六公分，類似石狗公的黃鯽，這種淡水魚通常偽裝成河底碎石躲在石頭底下。因為數量不多，所以只捉到寥寥幾尾，但還是可以曬乾後做為熬煮高湯的素材，母親肯定很開心。

我彎腰，緩緩搬動石頭，趁急流尚未湧至，用魚叉刺到幾尾。背部被陽光烤炙，彎著的腰部疼痛不已，只好回到下游淺灘稍事歇息，就這樣來來回回好幾次。

每年颱風一來就會大水沖灌的淺灘處，有個用螺絲固定、以粗圓木頭圍成的井欄杆上堆積著好幾層石蛇籠，河底還迸出一方奇妙洞窟。

昏暗洞窟深處潛游著鱒魚、鯉魚之類的好物，加上蛇籠崩塌，讓我猶豫著

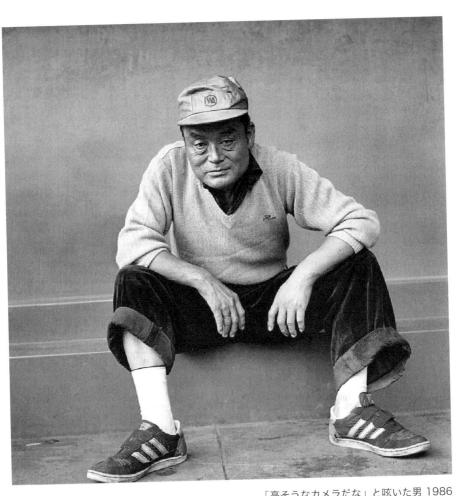

「高そうなカメラだな」と呟いた男 1986
「相機好像很貴啊！」這麼喃喃自語的男人

是否要潛入。呈現帶狀的光影在水中飄搖。

月山融雪之水匯入河川，所以潛入不一會兒便有些失溫，嘴唇發紫，渾身起雞皮疙瘩，趕緊上岸做日光浴。拿起被陽光曬得暖烘烘的小石頭貼著耳朵，搖搖頭，藉以吸出耳裡的積水。那年春天，我意外發現祕藏在石頭裡的漫長時光囁語，原來一直以為代表永恆的地球其實只有幾百億年的壽命，這番衝擊大到令我想吐。

學校規定我們只能在上游部分區段游泳，而且只限下午一點到三點，所以我這塊地盤總是很安靜；不過，忠男的父親經常獨自在離這裡約二百公尺遠的岸邊，進行用來做為混凝土素材的篩選砂石作業，也就是用鏟子挖起砂石，放進用鐵管搭起的鐵絲網過篩，相當耗費體力的粗活。

這天也是好幾次看到忠男的父親穿著寬褲與足袋，就這樣泡在河裡圖個涼快。因為這一帶河岸滿布大大小小石頭，所以取砂不易，因此除了他之外，沒人想幹這種活。其實忠男的父親也是一有打零工機會，就會擱下這裡的工作。

岸邊一年四季堆積著砂石小丘，冬天來臨便覆上一層薄雪。

忠男家不曉得從幾代之前就散盡家財，沒了田地。就連小孩子也知道生活為家境貧困的緣故吧。身形矮胖的忠男父親討厭和別人來往，寡言的他總是臭臉，母親則是脾氣暴躁，連孩子爭吵也會介入。

在昭和二十、三十年代的山腳村落，沒有田地的人家過得有多辛苦。也許是因

矮個子的忠男是標準的五短身材。他們家在颱風一來就會被氾濫河水淹沒的庭院種了一棵村裡難得一見的李子樹，所以每到李子成熟的夏季，忠男便突然成了村裡最受歡迎的孩子。他們家有四個兄弟姊妹，大哥追隨來鎮上演出的「大眾劇團」離家後，好幾年來音訊全無。我離開村子時，身為老么的忠男在名古屋的工廠工作，栽植李子樹的老家只剩年邁雙親。

二十幾年後，聽聞身體欠佳的忠男返鄉獨居。酗酒好一陣子的他身體越來越虛弱，就在某個深秋夜晚，同學去忠男家拜訪時，發現他自縊於橫梁下。種著一棵李子樹的家如今成了櫻桃園，沒有留下任何過往生活痕跡。

今年的盂蘭盆節，我照例返鄉。走過能夠遠眺廣闊田地，位於小山丘上的

墓地，來到寒河江邊的我只是楞楞地望著水面。上游早就築起水壩，就算大水爆發也不會殃及岸邊；然而，水溫偏暖的江裡再也見不到棲息清冷水流中的黃鯽。只有忠男的父親才會取砂的河岸上，茂密蒼鬱的蔓草沐浴在夏日陽光下。

蒸發掉的玩笑話

客船停泊在滿是泥濘的岸邊，一處用幾個大金屬桶做出來的簡易碼頭，下船的乘客連客人連我在內只有寥寥數人，周遭一片廣闊田野，瞧不見半點城鎮蹤影。

志忑不安的我突然想返回船上，前往別處地方；但從水田吹來的風，又讓我告訴自己總是有辦法吧。反正昭和三十年代的故鄉在旁人眼裡肯定也是窮鄉僻壤。

上岸後，瞧見一輛人力車在等客人上門。我問車伕能否載我去旅館，蓄著落腮鬍的男人拍拍鋪著塑膠墊的座位，點點頭。看來找得到投宿地方。

直到今天早上為止，我在達卡的老街住了三天。起初深為熱情南國的喧囂與生氣蓬勃景象而雀躍不已，但不久便厭倦這樣的感覺，越來越待不下去；也

或許是因為沒考慮自己年紀不小了，還隨意站在路邊吃喝，導致健康狀況出問題的緣故吧。昨晚，我決定前往氣氛比較悠閒的城市，所以天一亮，便前往碼頭。我站在人聲鼎沸、堆滿貨物的等候室，看著牆上的地圖時，反覆傳來通知客船即將啟航的廣播聲。

我躺在三等艙的甲板上享受河風吹拂時，賣船票的人走過來。我問他哪個城鎮的氣氛比較悠閒，斜戴制服帽的男人說的就是幾個小時後抵達的這處城鎮。

人力車行駛在崎嶇不平的鄉間小路，清爽的風讓我不由得深呼吸好幾次。搖搖晃晃了十五分鐘左右，來到看起來像是位於水田中央的一座島，矗立著許多椰子樹的城鎮。道路兩旁零星散布著十幾間小店，每棟建築物入口都架高約一公尺，應該是為了防止雨季時一再重演的淹水災害。

車伕不時和往來行人打招呼，車子來到道路中途時，停在一棟有電器店、鞋店、眼鏡行，兩層樓混凝土大樓前，二樓牆上用油漆刷上「Moon River Hotel」字樣。

從最裡頭的錄影帶出租店旁的昏暗樓梯上到二樓，旅館入口的鐵捲門緊閉，從格柵可以瞧見細長房子裡並排著幾張床。我們喚了好幾聲，有個赤裸上身的青年從裡面緩步走來，告訴我們只有出租床位，沒有房間。

有點卡卡的鐵捲門開啟，我在房間一角的桌上填寫資料，偌大的名冊上只有孟加拉文，沒有半個英文名字。一旁牆上的釘子掛著襯衫和褲子，地板上擺著一雙皮鞋，只有旁邊那張床用簾子特別區隔，看來是這青年的床位。

我付了訂金，青年從手提保險箱裡拿了一把置物櫃的鑰匙給我。沒瞧見其他房客，有幾張床上擺著旅客的行李。

我一邊思忖著自己來到一處不可思議的地方，一邊整理行李。想說稍事歇息後出去晃晃，沒想到走到入口一瞧，赫然發現鐵捲門上鎖了個大鎖頭。我喚了青年好幾次，沒有任何回應，肯定是出門了……

我發現洗手間在鐵捲門外的平台處，內心頓時一股無名火竄升；但想想，那個態度傲慢的青年應該沒惡意，也開始覺得意想不到的事似乎頗有趣。

過了一會兒，青年一派若無其事樣地回來，默默地走過我面前，坐在角落

111

的沙發開始玩起剛借回來的遊戲。本來想數落幾句的我走到他身旁，發現青年冒汗的脖子上有顆好大的痣，不知為何氣竟然消了。

我步出奇妙的旅館，來到街上時，突然傳來一聲「Japany」，原來是剛才那位車伕正載著一位老人奔馳前行。老人腳邊坐著兩頭瞇起眼的山羊。

快要走到大街盡頭時，瞥見路旁有個大水池。孩子們從朝水池伸展的大樹枝椏上跳進池裡，霎時水花四濺。我沿著藻類漂浮的池子走了半圈，瞧見女人們坐在濕濕的地上抽取黃麻纖維。沉在水池裡的腐爛植物飄出一股酸臭味，女人們的身旁堆著白芯纖維。

當我的相機鏡頭對著其中一位美麗女孩時，有個中年婦女大聲嘲諷女孩。約莫十個女人一邊忙著幹活，一邊開女孩的玩笑，笑聲不斷。她們的豐富表情與說話聲散發出十足的野性魅力。

突然察覺自己許久沒聽聞如此樸質健康，與性有關的「玩笑話」。人類就是乘著如此開放的性之船，前仆後繼地來到這世上吧。搞不好是孩子們躍入水池的聲音引發我的遐想吧。

離開那群女人後，我決定暫住那間奇妙的旅館，悠閒待在這個樸質小鎮

112

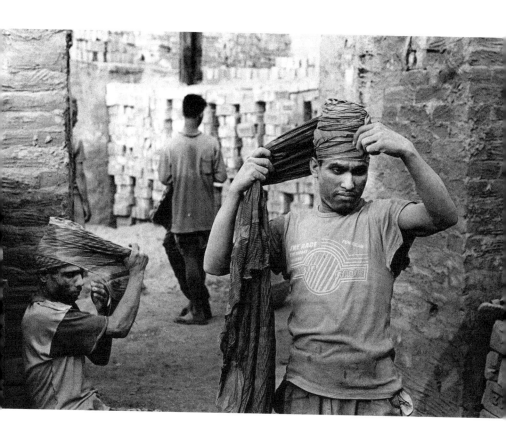

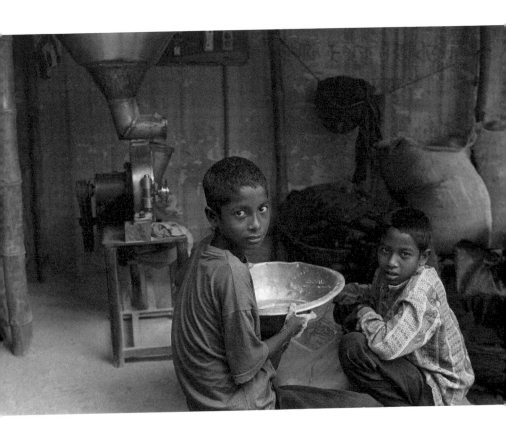

下個不停的異鄉之雨

雨不斷從厚重雲層宣洩而下。我窩在加爾各答巷子裡的旅館已經整整三天，之所以不覺得無聊，是因為下個不停的異鄉之雨。雨對我低喃著，或許是因為你那優柔寡斷的個性和上了年紀的關係吧。

年輕時的我只趁涼爽乾季去流浪，大概從十五年前開始，卻一再挑雨季去流浪。因為多次造訪加爾各答，所以十分清楚這時節的天氣。

雨季高峰期可是一整天淅淅瀝瀝地下個不停，雖然影響拍照效率，但因為不再像年輕時那麼急切追求成果，所以都是想說能拍多少就拍多少，不夠的話，再用之前拍攝的作品補足就行了。

因為雨季的光線很特別，能賦予黑白照片更豐富的層次感，好比我很喜歡

影子不單只是一片黑，也許我很適合在雨天拍照吧。想想，可能是因為小時候

幫忙農活、採收櫻桃時，雨水沁染肌膚的緣故。

雨又開始激烈地敲打玻璃窗。

我躺在昏暗房間的床上，一早便讀著幸田文（一九○四—一九九○，日本小

說家，文豪幸田露伴的次女）描寫死去的人，以及活下來之人的短篇作品集。明

已經讀過好幾次，卻還是忍不住嘆氣，索性擱下書，眺望玻璃窗上的雨痕。

雨天模糊了街道的嘈雜聲，從房間下方窄巷傳來古董等級的電車啃咬鐵軌

的聲音。內心完全沉醉在書中世界，翻來覆去的身體讓沒有漿洗過的床單像生

物般蜷縮著。

傳來咔嚓聲，因為停電而無法轉動的天花板風扇又開始運轉。我在房間裡

斜拉一條繩子權充曬衣繩，掛在上頭的衣物無精打采地搖晃著。從隔壁房間傳

來用力關門聲，來自孟加拉的男子打著大呵欠，緩緩走過長廊。那拖長尾音的

呵欠，還有天花板上的污漬讓我想起卡爾。

卡爾是在這間旅館工作的中年男子，我們結識十幾年了。每當我在悶熱時

116

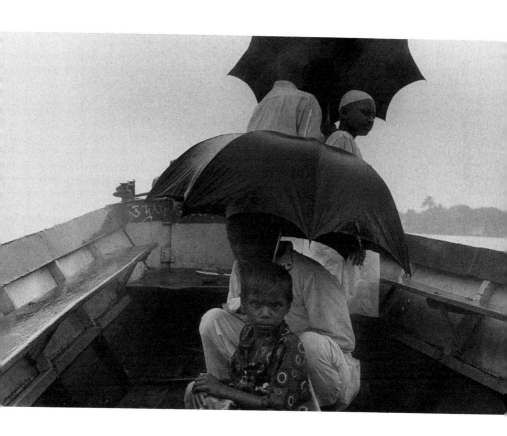

節住宿這裡時，就會看見他把背心捲至胸口，一邊大打呵欠，一邊用抹布擦拭小旅館的馬賽克磁磚走廊。旅館老闆是位信奉回教的老人家，每次都會數落他模樣邋遢，還有打掃方式太馬虎；雖然卡爾都會乖乖聽訓，但過不了多久，他又捲起背心，圓滾肚子剛好抵住不會下滑，繼續用沒有徹底扭乾的抹布在黑白格子圖案的走廊留下拖沓痕跡。

卡爾每次看到我，都會大喊一聲「Japany」，沒事也會來我房間。明明總是在我抵達當天就跑來找我，三天前的晚上卻沒見到他，隔天還是不見身影。昨晚我向老人家打聽卡爾的消息，原來半年前突然腦溢血的他從樓梯摔下身亡。老人嘆了一口氣，用瘦骨嶙峋的手指撫長長的下巴鬍說，卡爾從小跟在他身邊，算算也跟了四十年。

那時我才察覺自己或許是為了見卡爾，才會一再投宿這間旅館。

雷聲從遠處漸漸逼近。

這麼想來，雨天時卡爾也來過我房間好幾次。他一臉不悅地答應幫我去茶店買奶茶，當我把旅行時攜帶的鋼杯，連同卡爾的那杯奶茶錢一起遞給他時，

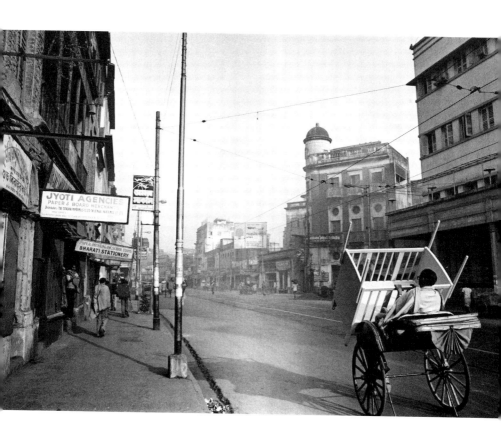

他那圓滾臉頰鼓得更圓；過了一會兒，奶茶買回來了，卻也涼掉了，變得溫溫的。

我準備回國時，卡爾想要我腳上這雙穿舊的靴子。隔年雨季，這雙綁帶式靴子化身涼鞋，厚重鞋跟發出獨特聲響，所以待在房間的我一聽腳步聲就知道是他來了。

從床上起身的我打開旅行時攜帶的收音機，小小收音機流洩著高唱印度傳統宗教音樂的歌聲。獨特的沙啞嗓音出自卡雅（khyal，由穆罕默德（伊斯蘭教）和印度當地的音樂家所創造，是相當現代化且經常被使用的北方藝術音樂形式）的國寶級人物比姆森・喬希（Bhimsen Joshi，一九二二─二〇一一，演唱印度斯坦傳統音樂，最偉大的歌手）。偉大歌手的拉格（由四個或以上的高音組成的旋律）讓人感受到一種超越時間，也就是不隨時間之流改變的真切感。也許這就是能量揮發後，殘留下來的最自然、最真摯的祈禱吧。音質欠佳的收音機反而讓「音樂」聽起來更有深度。

我把額頭貼在窗上，眺望被雨水弄得模糊的街景，天空邊緣瞬間閃現一道

電光。

突然發現卡爾這名字似乎是出自印地語（Hindi）表示明天和昨天的暱稱。

我喃喃著，Phir milenge（再會了），卡爾。

望著導電弓迸出火花的市區電車在雨中駛來，一邊調高收音機的音量。

石榴與三間電影院

中午過後，我出門去淺草。

我通常是十點背著相機出門，十一點半抵達淺草寺，就像一般上班族。一旦厭倦這般固定模式就會換個時間出門，藉以轉換心情。夏天因為搭的是頭班電車，所以會遇見早起的人們；寒冷時節則是算準關東煮店的營業時間，晚一點出門。

昨晚好久沒看推理小說看得如此入迷，直到天亮才睡。想說補眠一下，但天氣晴朗得像在責備我貪睡，於是用完午餐後，拖著疲憊身軀出門。

走向車站途中，瞧見一位老婦人端坐在市立醫院的公車候車亭裡啃石榴。

身穿羊毛褲，腳踩涼鞋的她大概是來探望住院的親友，離開時分送的水果吧。

我之所以如此恣意想像，肯定是被石榴那被白膜裹著的深紅果實給施了魔法。

正想著老婦人要如何處理含在嘴裡的石榴籽時，眼底浮現故鄉村子那棵孤伶伶的石榴樹。

這棵石榴樹矗立在政彥家的庭院水池邊。果實成熟的深秋恰巧也是稻子收割期，所以石榴樹總會蒙了一層從脫殼機噴發出來的稻稈灰。小水池的水面也覆著稻稈灰，石頭圍砌的水池有如畫布，描繪漂浮著石榴樹落葉的畫作。

大我兩歲的政彥幼時罹患小兒麻痺症，還有嚴重駝背。擅長繪畫的他從學校畢業後，就過著每天畫畫的日子。村裡淨土宗寺院的住持曾是日本畫家，所以政彥拜他為師。政彥在母親的鼓勵下，從秋天到初春，駝著背在攤放於榻榻米的拉門紙上描繪在石榴、雪竹林間嬉戲的麻雀們。

後來我就讀東京的學校，暑假返鄉時，得知政彥在東京一間印章店工作。我想像他週末假日時，偶爾獨自用溶於菊花小皿上的顏料，在長長絹布上繪著靜物畫。

想說拜訪一下也住在東京的他，卻遲遲沒成行。

又過了幾年，這位從小立志當畫家的幼時玩伴被人發現在被窩裡去了另一

個世界。我出生時，祖父母皆已過世，所以這是第一次切身感受到親近之人

「死去」的事實。即便過了幾十年，腦中還是會浮現政彥那默默睜著清澄雙眼

的微笑面容，旋即又消失。

因為這件事讓我對於石榴有著特別感覺。冬天去印度、土耳其旅行時，要

是看到石榴一定會買。帶回房間時，看著石榴，深深著迷於它的魅惑之美。

我在午後的淺草寺閒逛時，瞧見剛栽植不久的山櫻旁站著一位老人，他的

腳踏車手把上繫著一個氣球，透明大氣球裡還有個繪著一尾金魚的氣球。老人

那對黑色紋眉格外引人注目。當我盯著氣球時，老人故作不耐煩似地說這是他

自己做的。我問他是否能和氣球一起入鏡，讓我拍照，只見他一臉開心地頷

首，遂請他牽著腳踏車站在我時常拿來當拍攝背景的那面牆。

我請老人看向鏡頭時，他卻瞬間別過視線。我心想對方要是沒看鏡頭的

話，很難拍出有存在感的人像，卻還是按下快門。

和老人道別後，我又在寺院內閒晃兩個鐘頭，始終遇不到讓我想拍攝的對

124

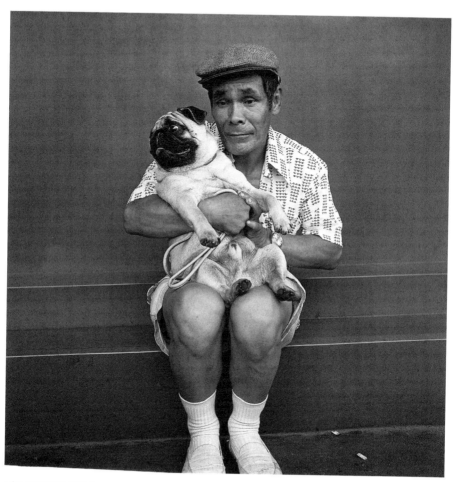

ビルの清掃員 1986
大樓清潔人員

象。

就在百無聊賴之際，我想起前幾天看新聞報導，得知興行街六區僅剩的三間電影院吹熄燈號，全盛時期的三十間電影院就這麼全數消失了。想說這四十年來曾在那裡度過不少觀影時光，決定前往告別。

其實不僅那一帶，淺草這幾年的變化也很大，過往留存下來的東西逐漸被破壞，對於街道的點點滴滴記憶也像洗刷過的塑膠布般光滑，透著寂寥風情。

我在分別上映國片、洋片與色情片的三間電影院前走來走去，鋪著紅地毯的電影院大廳堆放著即將被處分掉的大型放映機。

我剛接觸攝影不久時，還是王老五的我在某個除夕夜參加電影《男人真命苦》的特映活動，和一群同樣單身的男人一起熱鬧跨年。坐我旁邊身穿防寒衣的男人好幾次對著大銀幕大喊混蛋，然後哈哈大笑。喝著小瓶威士忌，百感交集地喊著混蛋，可說是最能代表在電影院觀賞《男人真命苦》的男人們的心情寫照。

這般令人懷念的焦躁寂寞感消失於何處呢？

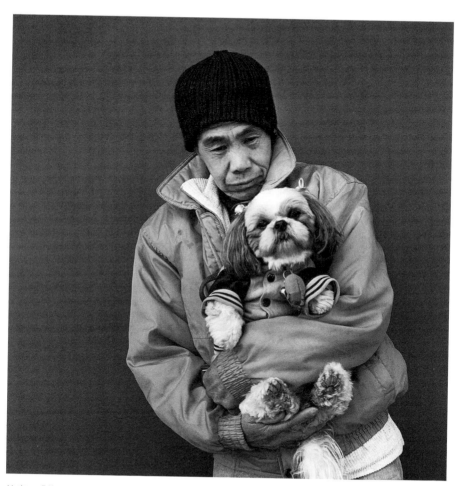

持病で「薬を日に３回食べている」という人 2007
說自己因為宿疾，「一天要服用三次藥」的男人

聳立於巷子盡頭天空的晴空塔已經亮燈，藍色燈光有如在深海發光的奇妙水母般發送訊號。

獲贈木瓜的日子

三天前，我從黑海的城鎮搭公車搖搖晃晃好幾個小時，來到這處街景像是盤子吸附在窪地上的城鎮，車子停在好幾棵白楊樹梢都有候鳥留下來的空巢的停車場。我下了車，走過架在乾涸河川上的石橋，在成排商店的街道上尋找住宿地方，卻沒見到旅館之類的招牌。

因為剛過中午，想說前往另一處城鎮算了。就在這時，前方有位巡邏員警揮著小樹枝，打著節拍走過來。我問警官哪裡有住宿的地方，他只回了句「econmic」，便轉身往回走，帶我去到位於商店二樓的旅館。

身形矮胖，留著一小撮鬍子的他很像井伏鱒二（一八九八─一九九三，小說家，代表作有《山椒魚》《黑雨》等）的小說《多甚古村》裡的員警，或許是因為

他很親切地向趕羊的青年、肩上披著好幾條毛褲要兜售的老伯打招呼的緣故吧。雖然我和好人警官只是用「Japon」「econmic」之類的單字隨意聊著，但在找到今天的落腳地之前，我已經想暫時在這城鎮逗留了。

登上不像旅館的大樓二樓，走廊兩側分別有四間房間，每一間都散發著深深寒意。我問神似勞勃‧狄尼洛、態度十分冷淡的旅館老闆，旅館有無暖氣一事。只見他邊摩擦著凍僵的雙手，邊回應：「走廊上有熊熊燒著的火爐，應該沒問題。」可想而知，客房裡連個簡易電暖爐也沒有。

「好冷～好冷～」我吐著白氣時，用毛帽覆住雙耳的旅館老闆開門，口氣冷淡地告知暖氣會傳到房間裡，保證暖和到明天早上。我告訴他，這房間緊鄰隔壁大樓的窗子沒有鎖，不久他便拿著一把大鐵鎚和生鏽的五寸釘走進來，在木頭窗框上打釘。打釘的聲音讓我想起幾年前躺在沒有暖氣的旅館床上，飽嘗啃噬背脊般的寒意；不過這次我有帶暖暖包，告訴自己至少這段時間不必住得那麼委屈。

回想從以前到現在的每趟流浪之旅，從未留下任何安樂、舒適的回憶。以

130

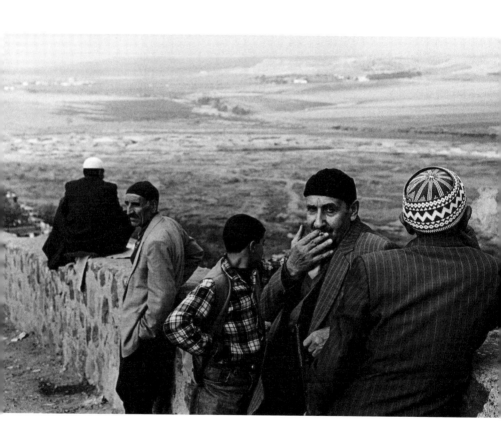

能省則省為原則的獨自旅行，當然不可能快活舒適，卻也反過來安慰自己，沒有嘗過苦字的旅行一點意義也沒有。背著背包遊走各處，只是為了想拍好照片的念頭不停催化我這顆曖昧又熾熱的心。

今早在橋頭搭乘小巴士，前往鄰村。天候寒冷，家家戶戶門窗緊閉，不小心就會踩到馬糞的路上看不見半個人影。只有充滿活力的一聲聲狗吠送我一程，直到巴士駛離這處狹長形村落。走在甜菜已經收成的田間小徑，傳來枯樹撫弄電線的聲音，好久沒聽到如此令人懷念的荒野咆哮。

走在回到公車站的路上，瞧見有戶人家的蘋果樹梢還掛著幾顆蘋果。這戶人家的窗子突然開啟，老婆婆探身朝我不知大喊什麼，從她的動作猜想應該是邀請我去她家暖暖身子，休息一下。

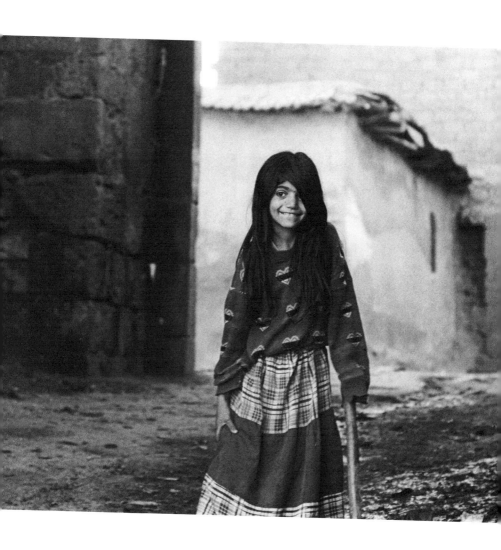

我脫鞋進屋，老婆婆端出紅茶、自家做的優格，以及用橄欖油醃漬的醃漬物。老婆婆和兒子、媳婦、孫女們圍坐在火爐邊。女人們盤腿坐在絨毯上編織，窗邊擺著幾顆木瓜。

臨走時，老婆婆塞了一顆木瓜給我。語言不通的我們像植物般聊了許多事。

質生活的人為何如此溫柔，一邊懷著溫暖的心，在風雪中踏上歸途。

回到旅館，登上木製樓梯時，聞到一股刺鼻的燈油味。我打開吱嘎作響的門扉，始下雪，明明才三點多，四周就像拉下夜幕般昏暗。我打開吱嘎作響的門扉，瞧見戴著毛帽、身穿防寒衣的旅館老闆正在點燃走廊上的火爐。擺在地上的燃料含炭量不高又潮濕，所以很難點著，只是徒然消耗燈油。

獨自經營旅館的老闆必須一手打理各種事，晚歸的行腳小販和商人是旅館的主要客群，所以為了節省燃料，白天不開火爐，都是穿著防寒衣抗寒。我很喜歡勞勃‧狄尼洛那種硬漢派演技，所以非但不在意老闆的冷漠態度，還很享受便宜旅宿的寫實生活感。我在走廊的火爐取暖一會兒後，才回房間。

擱在有些斑駁的紅色絲絨床單上的木瓜散發香氣。

醃漬魷魚與魷魚絲之味

超市販售的冷凍魷魚正在低價促銷。因為魷魚這食材用來做日式、西式和中式料理都很適合，所以開心地買了八尾魷魚的我滿足地步出超市，下個不停的雨變成雨雪夾雜。

回家後，我用三尾來做醃漬魷魚，剩下的切塊放進冷凍庫。我家的醃漬魷魚與其說是醃漬物，不如說更接近生吃。撒些鹽，去水瀝乾，加入酒粕和味噌醃漬一晚後，再添些柚子片。

年輕時的我很喜歡做菜，檀一雄（一九一二—一九七六，日本小說家、作詞家、料理家，代表作有《火宅之人》《長恨歌》等）的料理書可說是我的烹飪教科書，從金平牛蒡絲、鵝肝醬到馬賽魚湯等，誇口說料理就像沖洗照片，有沒有

135

品味很重要；但近年來因為年紀大了，所以多吃現成菜餚打發三餐，就連醃漬物也很久沒做了。一想到哪天會不會也懶得拍照呢？就覺得很害怕。

動手剝魷魚皮時，寒意啃噬指尖。我一邊吹暖指尖，想起醃漬魷魚在家鄉稱為「切込」（用菜刀將生魚切片，醃漬的東北鄉土料理）。含鹽量高的帶皮魷魚像腱一樣堅硬難咬，加上幾條長長的魷魚鬚，一不小心就會塞牙縫，吃起來頗麻煩，所以姊姊都是用剪刀剪著吃。

魚店「山一」的老闆每年冬末初春都會駕著雪撬，載著裝在大木桶的「切込」來村裡兜售。雪還沒下個不停時，他每天都會騎著電動三輪車來村子；一旦大雪掩沒田間小路，他就兩天一次駕著雪撬來村子做生意。除了學校老師他們家是當場付錢之外，其他人家都是盂蘭盆節或年末才結算。

以往都是老闆獨自來兜售，某年冬天開始換成小勝擔起這工作。鄰村長大的小勝中學畢業後，便在淺草橋一間纖維批發商工作了三年；無奈口吃很嚴重的他實在適應不了都會生活，於是小勝從那年冬天開始寄宿「山一」，成了魚店的夥計。

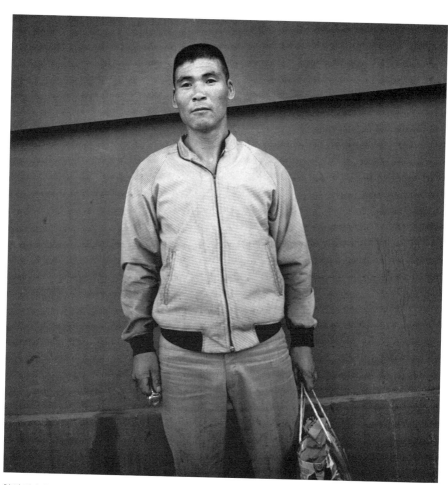

腕時計を買わないかと訊く男 1973
問我要不要買手錶的男人

某天清晨，準備前往稍遠處村落的我獨自走在鋪著一層薄薄新雪的路上，從前方不遠處傳來駕著雪橇的小勝，高唱春日八郎（一九二四－一九九一，本名渡部實，日本演歌歌手）的〈阿富〉歌聲。筆直道路上尚未沾上任何人的足跡，小勝的歌聲讓初次聽到的我驚豔不已，而且一點都沒有口吃。我們擦身而過時，他哼唱的歌曲變成三橋美智也（一九三〇－一九九六，本名北沢美智也，日本演歌歌手）的〈哀愁列車〉。戴著兔毛皮耳罩的小勝稍稍舉起一隻手向我打招呼，就這樣引吭高歌地從我面前經過。變成雪地的田野閃閃發亮，有別於平常的風景。

那年村裡舉行慶典活動時，我幫「山一」的老闆和小勝在山王台公園的大松樹下拍了一張合影。「山一」老闆自己沖洗的黑白照片已經找不到了。但我到現在還記得小勝睜大雙眼，站得直挺挺的模樣。

不久之後，我來東京上大學。後來高度經濟發展浪潮也一舉席捲我的家鄉，急遽改變過往的生活方式。聽說幾年後小勝又回到大城市，當起運送新車的司機。現在都是用大型拖車運送新車，所以已經沒有獨自將新車開到很遠的

138

汽車銷售中心這種工作了。以往遠遠看到山王台大公園的大松樹，就知道家鄉村落的位置，無奈這棵遭蔓延至北邊的蟲子啃噬的大松樹於十年前被砍掉。以往不是步行就是騎腳踏車，所以那棵大松樹成了絕佳路標。

說到魷魚，腦中浮現留著平頭的美男子阿德那張臉。我和阿德是在芝的魚店打工兩個月時認識的。這間老闆由夥計開始做起的魚店「魚辰」，除了我這個打工仔以外，還有寡言木訥的師傅吉先生，以及寄宿店裡的夥計阿德。年輕有活力的阿德十分親切，待客很有一套，但他缺了左手小指。我聽吉先生說，小指是遭人砍斷的。做生意成長於複雜家庭的阿德曾多次被送進少年感化院，即便好賭成性的吉先生邀他去賭馬，的樂趣讓青年的眼裡不帶絲毫暴戾之光，他也表示沒興趣。

每天晚上打烊後，阿德就會出門小酌一番。因為店裡的營收都是放在從天花板垂掛的一條塑膠繩綁著的小籃子裡，所以老闆有點懷疑阿德的酒錢從何而來。

某天，老闆怒斥阿德：「每天晚上都跑出去玩，可是會影響工作啊！給我收斂點！」阿德也怒吼回嘴：「沒有電視可看的房間怎麼待得下去啊！」於是

隔天鎮上的電器用品店送來一台十四吋的黑白電視機。

那天晚上，阿德叫我去魚店二樓他那約六疊榻榻米大的房間，一起看職業摔角比賽轉播。房間裡堆著許多昆布之類裝乾貨的紙箱。沒想到電視機才買來一個禮拜，阿德每天晚上又跑出去小酌，不過去的都是居酒屋，不會去那種有女人陪酒的店就是了。他請我在小居酒屋吃喝過幾次，有時也會往我放在更衣室走道上的背包裡偷偷塞些魷魚絲。不久之後，我因為手指被魚刺刺傷而得了甲溝炎，只好辭去魚店的工作。

幾年前，我走在「魚辰」在的那條街，那裡已經變成大樓林立的商業區，找不到魚店所在之處了。

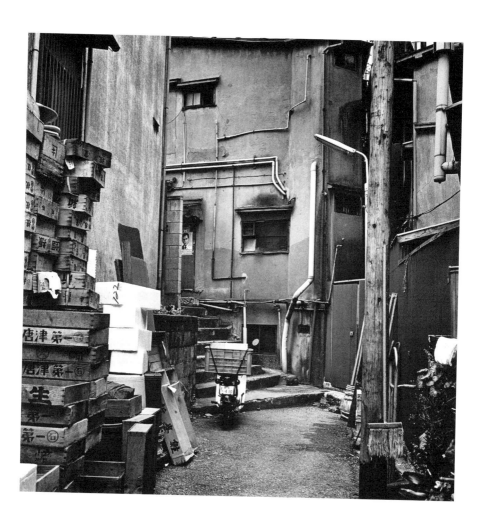

熬煮果醬

ジャムを煮る

我因為被愛貓GON舔臉而醒來。

帶著橘色的早晨陽光從窗簾縫隙延伸到廚房。一向都是妻子拿飼料給GON吃，今早不曉得是哪根神經不對勁，GON居然沒去找妻子討食，而是來吵醒我。當牠的鼻尖碰觸我的臉頰時，感覺有一股莫名寒意。我突然發現GON的臉不太對勁，原來僅剩一側的牙掉了。畢竟高齡十九了，也是無可奈何的事。頓覺有點感傷的同時，也深感貓是美麗的生物。任何動植物的形體經過漫長歲月後，都有著超越人類認知的美，之所以會這麼想，或許是因為自己也意識到年紀的緣故。想幫牠張羅吃的我從床上起身時，GON在我腳邊打轉。

142

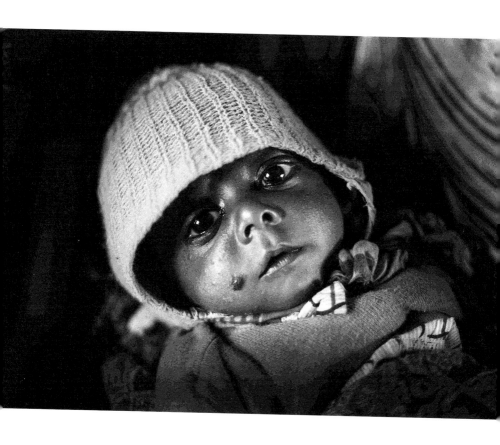

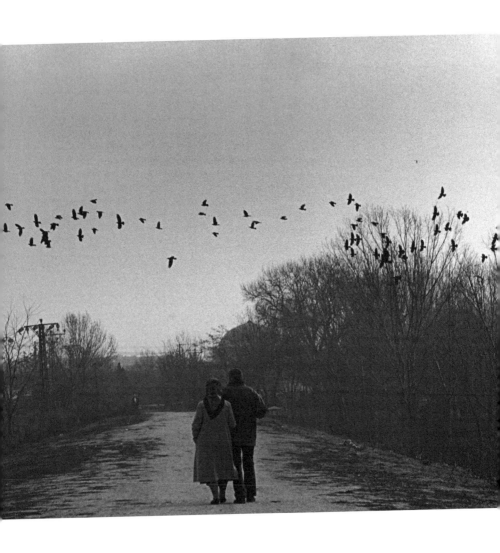

我拿著報紙，回到床上時，瞧見窗簾上映著在陽台跳躍的鳥兒剪影，兩隻鳥在曬衣竿與陽台扶手之間跳來躍去，應該是從附近多摩川飛來的斑點鶇。當我看得出神時，GON也走過來，收攏前腳端坐著，貓頭隨著鳥兒的躍動左右晃，緩緩搖著尾巴，還開心地悄聲低吟，飄來一股魚罐頭腥味。

直到幾年前，我家陽台的常客是麻雀。我從小就很熟悉麻雀這種鳥兒，因為村子裡的男孩子都有個祕密麻雀窩。麻雀們總是成群飛來村子，但冬天的麻雀很特別，連日下雪總算停了的早晨，家門前的電線上就會有成排麻雀，來來回回地啄食從穀倉淘汰出來的摻著砂石的米，鬆弛的電線因為麻雀飛來飛去而晃個不停。

因為有此因緣，所以我以前會把剩飯洗淨、曬乾，然後撒在陽台上。

GON看到鳥兒躍動的剪影就會興奮地撲向遮光簾，去年扔掉的窗簾上滿布的

145

爪痕有如瀑布；不過從幾年前開始，麻雀數量急遽減少，近來幾乎沒看到了。融入日常生活的小動物身影突然消失，著實令人落寞。不

到底是怎麼回事呢？知那些麻雀何時才會回來……

我大略看完報紙時，陽台上那對斑點鵪大鳴一聲，便飛走了。拉開窗簾瞧

個究竟，發現擺在陽台的那顆完整蘋果只剩果核。GON在妻子的枕邊縮成一團，發出微微鼾聲。

喝完加了梅干的濃濃熱茶，開始沖洗照片。我通常都是拍了四捲底片後，

拿個坐墊到浴室門口，正襟危坐地開始工作。

雖然從事攝影工作已經四十餘年，但沖洗照片一事還是讓我很緊張，從處理完畢到打開顯影罐的這段時間始終忐忑不已。照片是透過鏡頭與化學力量呈現出來的東西，所以就算是「自己拍攝的東西」也很難捉摸成果如何；不過，我還

若用的是數位相機，至少能避掉沖洗照片時遇到的一些問題。雖說如此，我還是堅持使用花錢又花心力的傳統相機，總覺得純手工作業的麻煩過程能讓我重整心緒。每當我想在任誰都能拍攝的照片加些個人特色，卻往往適得其反。

當我明白不一定拍得到自己想拍的東西時，才真正成為攝影師，所以要是免去這些繁瑣過程，總覺得自己會變得不曉得要拍些什麼才好。我之所以能不厭其煩地完成三個系列作品，或許是拜傳統相機之賜吧。如果是著重訊息的照片，使用數位相機就能充分表達；但對於幻想拍照的瞬間能承載過去與未來的攝影師來說，數位相機實在過於便利。

結束水洗這道程序後，打開顯影罐。乳化劑讓濡濕的底片變軟且容易劃傷，但迫不及待想確認成果的我還是拿起濡濕的底片透著光來看。明明因為手滑，失敗過好幾次，卻無法輕言放棄。不過，這次倒是順利地將四張照片吊掛在衣架上的夾子。

那天下午，我站在廚房熬煮果醬。想起斑點鶇吃剩的果核，遂決定做蘋果果醬。定居家鄉的姊姊送來的一箱蘋果還剩下幾十顆，雖然品種好到用來做果醬有點可惜，但昨天削皮時，發現蜜汁已經滲到果皮。剛好電視正在重播我很喜歡看的影集《ＣＳＩ犯罪現場》，想說邊削蘋果邊觀賞，還趁每一次廣告時間去察看底片的乾燥情況。

除了少加點砂糖之外，還必須不停小心翻攪以免煮焦，待加入肉桂和檸檬汁便大功告成了。妻子坐在暖桌旁讀著幾十年前看過的狄克・法蘭西斯（Dick Francis，一九二〇—二〇一〇，英國著名的冠軍級騎師，也是犯罪小說作家）一本關於賽馬的推理小說，說想喝加些果醬的紅茶。

燒鍋子

很早就醒來的我瞧了一眼放在枕邊的時鐘，就快凌晨四點了。

昨晚比平常提早兩小時就寢，雖然妻子勸我忍耐一下，別那麼早睡；但難得小酌一杯的我卻也因此更加疲倦得想睡覺，之所以覺得疲倦，是因為傍晚時分去了趟睽違一年的泳池游泳。

十五年前意識到拍照其實需要體力，所以一週兩次去我家附近的市民游泳池游泳。尤其準備背起包包，去印度、土耳其浪跡天涯之前都會增加游泳次數，調整身體狀況。直到一年前，我開始對清掃游泳池會用到的漂白水過敏，甚至嚴重到得了過敏性鼻炎。流鼻水、打噴嚏之類的症狀到第二天都不見好轉，只好試著用二十年來深為花粉症所苦的妻子用的噴鼻劑來舒緩不適感，可

惜還是沒效。即便如此，為了維持體力還是忍耐著繼續游泳，直到症狀變得越來越嚴重才決定放棄。

之後怠惰的我並沒有做別的運動來代替游泳，結果身體狀況每況愈下，背痛到隔天早上被痛醒。

身體欠佳可能是因為年紀大了，但我擔心是不是有其他原因，又怕檢查出什麼毛病，就這樣抱著鴕鳥心態，得過且過。直到半年前，我在妻子的強硬要求下，去醫院做健康檢查。於是做了各種檢查，還有電腦斷層掃描，並未發現任何病徵；但我實在不覺得自己一直沒什麼精神、倦怠感是因為上了年紀的緣故。一想到這樣的身體狀況根本無法去印度旅行，心情就很鬱悶。

我也不明白自己為何如此著迷印度，也許是因為印度人的樸質生活很像我的家鄉，也就是月山山腳下村落那種昭和二十到三十年的生活方式，所以格外有共鳴，真切感受到當地人的生活風貌。我想之所以有此懷念感，可能是因為錯覺人類有著相似習性的緣故吧。

如果沒去印度巡禮，就會覺得自己的思考方式變得很狹隘，加上近幾年印

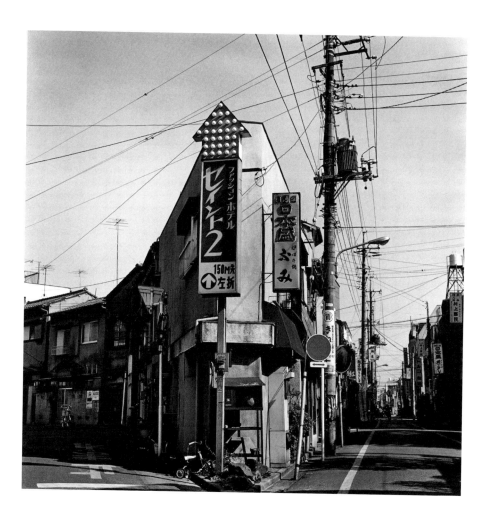

151

度社會急遽變化，促使我覺得必須儘早去拍照才行，也就急著想趕快回復體力。

昨天搭電車去淺草途中，腦中突然浮現水上芭蕾女選手們用的鼻夾。於是回程時趕緊去趟神保町的體育用品專賣店買了幾個鼻夾，傍晚雀躍不已地前往市民游泳池。

利用垃圾焚化爐的餘熱維持溫水狀態的市民游泳池，一如往常聚集了各年齡層的人來這裡游泳或是在水中步行。戴上鼻夾的我赫然發現一直以來都沒看到來游泳的人戴這東西，只有那些化著濃妝，在水中盡情展現肢體動作之美的女人才戴鼻夾，我羞得趕緊潛入水裡。

那天直到晚上就寢時都可以正常呼吸，也沒流鼻水，不由得開心地笑了出來，還鼻哼幾聲，確定鼻子狀況好多了。隔天一早躺在床上，對鼻夾效果十分滿意的我又試著鼻哼幾聲時，從玄關那邊傳來報紙投遞聲，一大早送報紙的是來自越南的留學生。

直到一年前還是個有酒窩，姓黃的女留學生送報，但她畢業後就回越南

了。取而代之的是一樣來自河內的阮先生，兩位給人的感覺都很不錯。因為他們也負責收款，所以我們每個月都會在玄關小聊一番，和說起話來表情豐富、眼神坦率的他們聊天真的很開心，也讓我想起我們國家消失已久的「少女」「青年」這兩個詞。兩人都散發著正值青春時期的耀眼光芒，阮先生還說得一口讓人瞠目的流利日語，看來只要認真做一件事，任誰都能做得很好。

我去廚房燒開水時，發現昨晚用過的餐具堆放著沒洗。正值春寒料峭，妻子的花粉症也越發嚴重。今年第一次不是用熱水，而是用自來水洗碗，炒鍋也還擱在瓦斯爐上，沾附鍋邊的油漬已經半年沒清理。我把爐火調到最大，燒著鍋邊，燒得通紅的鍋子發出啪嘰啪嘰的爆裂聲。

穿著睡衣也不覺得冷的季節不知不覺間到來。

漸漸喜歡上人的日子

從終點站長長的月台走到外頭，開始下雨了。雨滴緩緩地在覆著薄薄塵埃的柏油路上形成一個個黑點。從地面竄升一股塵土混著雨水的味道，宛如生物的嘆息，這般帶著濕氣的味道提醒我正在台灣旅行。

沒撐傘的乘客們在廣場呈鳥獸散。也得趕緊找旅館住宿的我拐進一條巷子時，突然下起滂沱大雨，嘩啦嘩啦的雨水飛濺，我慌忙躲進屋簷下。橫流路上的雨水把散得一地的垃圾沖到路邊。

我一邊躲雨，一邊品評成排的廉價旅館時，身後傳來有人用流利日語向我搭訕：「在找旅館嗎？」我回頭，瞧見有個穿著短褲的男人坐在騎樓角落抽菸，膝上有隻黑貓，潮濕空氣飄著一股菸味。

男人用下巴示意「旅社」的入口，說了句：「這裡不錯喔！」隨即從椅子上起身為我帶路。我一邊在標示休憩與住宿價格的櫃台辦理住房手續，一邊稱讚他說得一口流利日語。綁著頭巾的白髮男子撫著貓咪，笑著說：「我是日本人啊！」原來在台灣住了十二年前的他從一年前開始住進這間旅館；這麼說來，確實帶著一點岡山口音。他還說自己從事的是把芒果樹幼苗進口到日本的「閒差」。

我打開三〇三號室房門，走進昏暗房間就聞到一股霉味。摸黑開燈，瞧見牆上掛著一面橢圓形大鏡子，一旁裝飾著米勒的畫作《拾穗》，沒窗戶的房間不算寬敞；不過，令人開心的是浴室裡有浴缸。沙發旁的茶几上擺著一套茶具，還有花卉圖案的舊式保溫瓶，看來裡頭的開水早就涼掉了。

我換掉濕透的襯衫，躺在床上。枕頭好柔軟，整顆頭深陷其中。我忽然想到，櫃台那個身穿黑底紅花圖案襯衫的婦人，肯定和黑貓男子過從甚密。她的聲音帶著些許魅惑，鼻翼旁的痣散發性感氣息，八成是悶熱暑氣和床的濕氣讓我的妄想恣意膨脹。搞不好黑貓男子和我一樣曾是背包客，幾十年前在印度

156

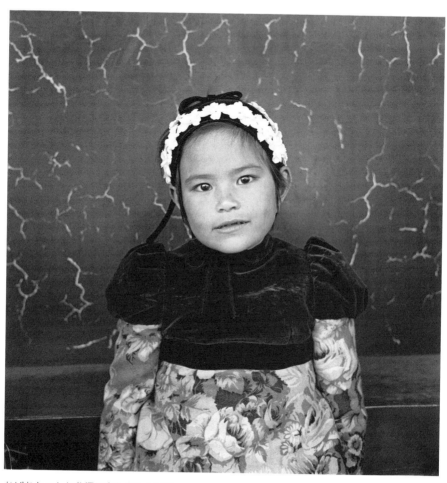

おばあちゃんと参拝に来た少女 1973
和奶奶一起來寺院參拜的女孩

等地浪跡天涯。

我就這樣小寐了約一個鐘頭。來到走廊，發現驟雨過後的夕陽染紅天空，突然覺得好餓。

我在有成排飲食店的街區來來回回走了好幾遍。這條街上有傳統小吃店，也有幾間裝潢時尚的義大利麵店與牛排店，但不管去哪裡旅行，這種漂亮的店總是讓人有點卻步。結果我選了一間位於巷子裡，沒什麼裝潢的一般小吃店。幾個年紀有些差距，穿拖鞋，應該是住在附近的男人圍坐在擺設路邊的桌子大啖火鍋，一邊暢飲紹興酒，一邊高聲談笑。

牆上貼著白磁磚的店裡擺著三張圓桌，我落坐正中間那張桌子，點了豬耳朵、炒空心菜、滷蛋和啤酒。

最裡面那張桌旁的牆上掛著一本用紅字寫著醒世格言的大日曆，桌上擺放著日用品，一看就知道是小吃店老闆一家人用餐的桌子。有個穿著家居服，頭戴髮圈，看起來約莫十歲的小女孩正在寫功課。廚房的換氣扇發出有如直升機的**轟鳴**，黃色Ｔ恤被汗水濕透的女孩父親正在有節奏地翻動手上的炒菜鍋，

158

金項鍊深陷脖子上的贅肉。靠門口的那張桌子坐著一對正在喝啤酒的年輕夫妻，留著金色鬍瀏海的母親不停親吻躺在嬰兒車裡的男嬰；戴著金手鍊，一頭茶髮的父親沉迷手遊。從不知何時又多了幾個男人的路邊那一桌，傳來笑聲與椅子碾壓碎石子地面的聲音。

因為外帶的人不少，所以明明店裡客人不多，廚房那邊卻很忙。過了一會兒，老奶奶和媳婦從二樓住家下來，爺爺代替兒子掌廚，原來是做老伴要吃的餐食。老奶奶吃完後，換她做給另一半和兒子夫婦吃。老奶奶雙腳戴著護膝，一邊緩緩地移動身子，一邊翻動鍋子；看她的動作，可能長年膝痛吧。頭髮七三分的老爺爺可能怕燙吧。只見他一邊呼呼地吹氣，小口地啜著青菜湯。正在吃飯的老爺爺還問孫女功課寫得如何，只見他從冰箱上頭拿了一本厚厚的百科全書，和老奶奶一起翻查著。

年輕夫婦買單後，爺爺將接過來的鈔票加進一疊用橡皮筋捆好的紙鈔，隨手收進有拉鍊的後褲袋。可能有幾分醉意吧。讓我瞬間彷彿回到令人懷念的昭和時代。因為上了年紀的緣故嗎？總覺得這般懷舊感不單是鄉愁，也蘊含著想

與未來聯繫的祈願。那天晚上，我懷著漸漸喜歡上人的心情步出店外。不知從哪兒傳來〈告別南國土佐〉這首歌的旋律。

映照時光的影子

我在陽台洗衣服。太棒了！一早就是好天氣。

直到昨天，洗好的衣物就像昆布般掛在室內晾乾。被風吹拂的襯衫相互碰觸嬉鬧著。昨晚和友人去居酒屋，店主老夫婦的身影更是激起我想外出拍照的念頭。

來到居酒屋的門口，友人笑笑地先給了個暗示：「待會兒別嚇到喔！」只見我這位擔任某大企業部長的友人用一派輕鬆的口吻問端來小菜的老闆娘：「老闆娘，您今年貴庚啊？」老闆娘用塗著薄薄一層口紅的嘴回道：「我是關東大地震那年生的，已經九十嘍。」這般高齡竟然還如此矍鑠，著實令人驚訝

時節無法外出。已經三個月沒在戶外晾衣物了。妻子因為花粉症，初春時節無法外出。已經三個月沒出門拍照，想說趁著心情好，帶著相機外出散步。足足兩個月沒出門拍照，想說趁著心情好，帶著相機外出散步。

萬分；而且她那高齡八十七歲的老伴正站在吧檯內，拿著柳刃刀切生魚片。

夫婦倆一起經營這間小巧整潔的居酒屋，無論是招牌料理還是酒飲都很美味，還能吟味從夫婦倆的家鄉北海道訂購來的食材，直叫人驚豔萬分。看著老夫婦的一舉一動就令人沉醉。

我一邊走一邊思忖要去哪裡拍照，突然瞧見路邊的垃圾場有個被丟棄的古董機械式立鐘。看著這個造型很美的立鐘，心想要是有人撿走就好了的我決定今天去遠一點的地方拍照。

我登上登戶車站的高架月台，等待電車進站的人們，有如沐浴在從附近多摩川吹來陣陣舒爽風中的植物般，抬高下巴，深呼吸。

搭上連結千代田線的電車，瞧見車門附近坐了個令人眼睛一亮的美女。看起來約莫三十歲的她身穿黑色細條紋套裝，掛在脖子上的白色吊帶固定住受傷的左手，如此婀娜身姿讓人忍不住多看兩眼，她應該也知道自己的套裝打扮頗迷人。一直沒確定要去哪裡的我決定就這樣一路坐到北千住，再轉乘東武晴空塔線前往墨田的鐘之淵站。

直到十年前，我常在挾於荒川與隅田川之間的這一帶漫步；不過，不曉得是不是太久沒來了，感覺像是初次來到這處巷弄串連的市街。沐浴在陽光下的巷子人家，隨風飄搖的成排乾淨衣物看起來像在閒話家常。明明晾在鋼筋大樓陽台的襯衫看起來既沒個性又寡言，晾在一般民宅晾衣竿上的襯衫卻化身成衣服的主人般聒噪不停，停在路邊的腳踏車上曬著在做日光浴的棉被。我之所以好似聽見呵欠聲，或許是被那個脖子上掛著白色固定吊帶的女人給施了魔法吧。

我決定憑感覺漫步在這巷弄錯綜之地，無奈越走越失去方向感。就在我告訴自己別依賴地標晴空塔，逞強前行時，有個抱著舊式椅凳的老人家從一旁的巷子走出來；運動褲的褲腳捲至小腿肚，腳上那雙藺草底的拖鞋發出啪答啪答的濕黏聲。我跟在他身後走了一會兒，發現不遠處的學校正在排練春季運動會的樣子，風聲運來小孩子們的叫喚聲與鼓聲，或許這一帶變得比以往安靜許多吧。

我走過小巷，來到大街上，瞧見轉角處有間蔬果店，用啤酒箱堆成的台子

164

上擺著一箱箱馬鈴薯與洋蔥。拆掉民宅原本的地板，鋪上水泥地的店裡有個頭上纏著黃毛巾的老伯正在看報紙，他坐的鐵管椅旁邊堆疊著用來分裝商品的全新藍色、橘色塑膠瀝水盆。

民宅改裝的蔬果店附近有一間屋簷下掛著白色寬門簾，店門是四扇大玻璃構成的餐館。想吃頓午飯的我推開滑順玻璃拉門，瞧見店裡有張靠牆擺置的白色木桌，中央還有一張大桌子。我從廚房旁邊層架上拿了燉煮鯖魚、金平蓮藕、涼拌小松菜。可能是過了中午用餐時間，只有一位老婆婆坐在角落的位子用餐，她面前的桌上擺著豆腐、涼拌菠菜以及燉煮蜂斗菜。

當裹著三角頭巾的歐巴桑端來加熱過的味噌湯時，玻璃門開啟，外送的老闆回來了。戴著安全帽的他分別向老婆婆和我說了句：「歡迎光臨。」這聲招呼聽在我這早已厭倦電子音般招呼聲的耳裡，可說是分外悅耳。我啜著餐後的煎茶時，玻璃門又開啟，走進來的是一身西裝、提著鼓鼓的公事包的年輕男子。「中村先生，歡迎光臨。」老闆用爽朗聲音迎客。從映在玻璃門上的自行車影子，得知他是信用金庫的職員。

陽光從透明玻璃斜射進來，灑在店門口的地板上，映著門簾隨風飄搖的長長影子。

感覺那影子形塑著這地方與人們流逝的時光。

發熱的夢

我做了個關於搬家的奇怪之夢。

扛著重物的我走在田地間，滿是泥濘的路面，有如鎖鍊般一個接一個的水窪倒映著蠕動的浮雲。無人行經的路上滿布青苔，看起來好似生物。悶熱的風搖晃著成排稻穗，汗水流至脖子一帶。試圖避開大水窪的我看向腳邊，腳上的新球鞋映入眼簾，為何穿新鞋時，總覺得有點害羞呢？明明走在泥濘路上，球鞋卻絲毫沒弄髒。

散布田地間，正在割草的農家人成了點綴一景。不知不覺間已來到有著成排老椰子樹的三岔路口。明明是走過無數次的地方，我卻一時搞不清楚要往哪兒走。不安感吞噬不知所措的我，腦子一隅突然怔怔地想著，莫非自己得和這

種隱隱約約的不安感為伍一輩子。

我知道這條三岔路通往印度的比哈爾邦，某個我很熟悉的村子。一旁的椰子樹幹上用粗繩吊著陶甕，那是我認識的人，納朗達爺爺的甕。老爺爺一早就採集用柴刀砍過的樹幹上流出的樹汁液，貯存於陶甕。採集到的白濁樹汁液就這樣靜置幾天，待其自然發酵變成稱為「塔哩」的酒。椰子樹在雨季期間會吐出大量樹汁液，酸酸的酒味讓味蕾瞬間甦醒。

為什麼扛著這麼大的床墊呢？這麼思索的我突然醒來。嘆了一口氣後睜開眼，愛貓GON端坐在枕邊瞅著我。看來做了個讓人很疲憊的夢吧。我仰望著GON那張掉了牙的臉。

比哈爾邦的那個村莊現在一定在下季風雨，肌膚彷彿感受到揮之不去的悶熱感；明明如此，眼瞼卻浮現夢幻、美麗的田園風景，懷念感讓胸口熱熱的。

最後一次在雨季旅行已經是五年前的事，一想到大概再也沒體力這麼做，頓時湧起一股穿透心底的落寞。

三十多年來，我因為感受到當地人的質樸、原始生活方式有著人類共通的

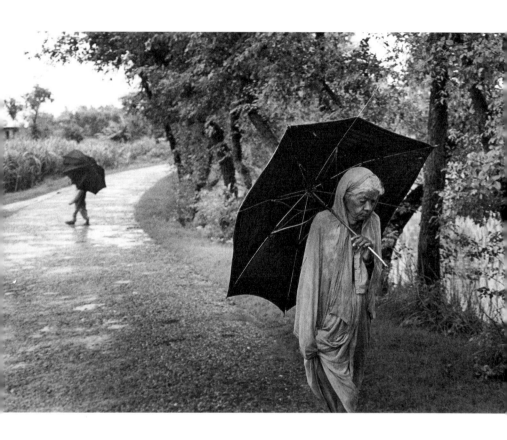

「美」，所以去了二十趟印度長途之旅，也一直覺得只要目睹真實的印度，就算沒去非洲、南美洲也能拍攝到所謂的一般「世界」；總之，不必幻想著不必透過抽象手法就能拍出具體事物的普遍性。這樣的我感受到平凡無奇的日常生活中彰顯著微小的永恆，過去、現在與未來的時間交雜；或許印度之所以令我著迷的根本原因，就是因為堅信歷史會不斷延續吧⋯⋯

近幾年，我都是趁著舒適的乾季去印度旅行。每次都對印度的急速經濟發展，以及社會風貌變化之快而咋舌不已。總覺得有一種沒想到我所崇敬，這片被大象、猿猴、蛇等神明支配的大地與大河，歷史悠久的天竺也有這麼一天的感覺。

過於豐富的文明波濤甚至沖刷掉長久以來培育文化與人所需要的「腐植土」。我不認為這是與富裕無緣的攝影師一種個人偏見⋯⋯這片土地慘遭稱為

172

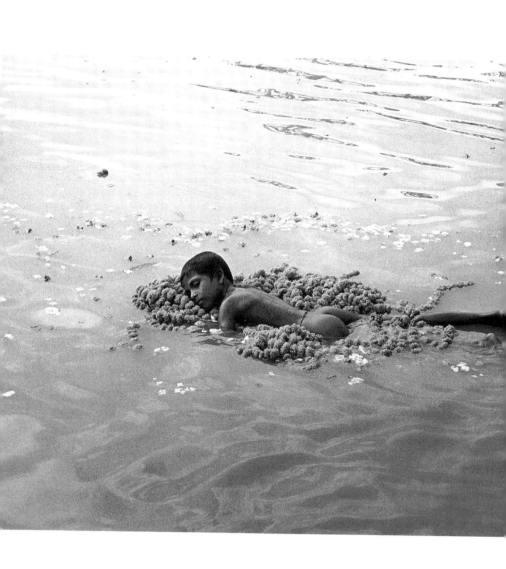

現在進行式慾望的怪物蹂躪，生活步調不再從容。

比哈爾邦三岔路口的一個個陶甕，現在肯定被蓋上防雨用的塑膠布。當我和愛貓GON對視時，發現牠露出靜心思索般的沉穩眼神，八成在和記憶的沼澤交流吧。

GON是女兒撿回來的棄貓，那時的牠是手掌般大的幼貓，背上還有深可見骨的傷，所以身心受創的牠到現在還是很自閉，頂多偶爾跑到陽台眺望外頭，牠肯定不認為自己是貓吧。記得GON應該已經十八、十九歲了。好笑的是，自從GON十歲過後，家裡就沒人記數牠的歲數。一路這麼活過來的GON腦子裡，究竟堆疊著什麼樣的記憶呢？近來，牠白天大多窩在壁櫃裡的被褥裡睡覺，然後天快亮時，一直坐在我或妻子的枕邊。

我突然想起夢裡扛著的那張床墊，是我學生時代從哥哥家搭頭班電車一路扛到在大井町的租屋處。明明是超過半世紀以前的事，卻連仿絲綢的藤蔓花樣床單都還記得。那張看似高級的床墊柔軟到一躺上去，身體就會陷下去，所以我常常一早肩膀痛到醒來。

身子縮成馬蹄鐵形狀的GON正在打呵欠。

夏日，抱石

我為了預定十二月出版的書，一直待在暗房工作。這是一本補綴多年來隨興拍攝的人像照（一九七三年到二○○三年）負片，感覺很像負片冊子的作品集。因為是厚達四百五十頁的書，所以需要準備的照片張數還真不少。

生性懶惰，加上年紀大的關係，我從幾年前開始對於該做的事情總是拖拖拉拉，何況一直站在瀰漫藥水味的暗房工作，對腰部也是一種負擔；不過一旦開始工作就會迷上手工作業的魔力，不自覺地身陷其中，或許手作就是有種吸引人的魅力吧。

一早六點開啟暗房的冷氣，啜著熱濃茶，從記事本挑選當天要沖洗的照片，簡單吃完早餐大概是七點，這時的室溫與顯像液達到一定溫度才能開始沖

洗。因為現在的我已經無法長時間維持高度專注力，所以下午三點就會結束工作。

不過，我有個長年養成的怪癖，那就是最後一定加洗一張自己很喜歡的照片，藉以延續明天的工作情緒，無奈我的注意力到這時候往往已經渙散，徒然只是浪費相紙罷了。雖說如此，每天還是會沖印約十二張相片。

要是連續兩天進暗房工作的話，第三天就會在明亮的房間完成沖印作業。雖然是項需要高度專注，再單純不過的作業程序，但修整得好，心情也會很舒暢。通常修整一張需要花上好幾十分鐘，且必須持續盯著畫面，所以要是無法忍受這道工序就沖印不出好照片，也是一個趣點。或許平凡無奇的力量才能造就出強烈的畫面效果，所以慢工出細活的手工作業堪比濾鏡吧。

好比用極細的筆蘸墨，配合周遭的濃淡，修整負片造成的污損之類的作業；雖

今天一大早就在進行修整作業，雖然頻頻暫停休息，但結束時還是覺得雙眼痠疲不已，所以傍晚去多摩川附近散步，想說望望遠處讓眼睛休息一下。在停車場旁的十字路口拐彎時，瞧見道路正前方的堤防在夕陽餘暉下，成了一處

浮在半空中的布景，堤防步道上的往來行人有如一幕電影場景。就在等待綠燈亮起的我想起小津安二郎導演常以荒川堤防上的往來行人做為電影場景時，瞧見牽狗散步的人、感情好的老夫婦，還有推著嬰兒車的母親彷彿漂浮於天空這幕背景。可能是一早就盯著人物肖像，才會把人的動作看成默劇吧。人像攝影的臉與眼神固然是關鍵，但其實是靠頭、肩膀的細微動作與姿勢營造存在感，所以眼睛對於人的動作很敏感。

我下了堤防，走到岸邊時，瞧見年輕父親和男孩在玩投接球。經過他們身旁時，嗅到微風帶來有著獨特甜香的潤滑油味。之所以覺得這味道像是「年少氣息」，可能是因為漏接的少年奔進和他一樣高的艾蒿叢裡撿球，不見身影，只聽到沙沙聲的緣故吧。

我一如往常沿著黃土小徑，走向與河面同寬的堤壩。小徑旁的草叢中有一輛廢棄自行車，攀附在車把上的牽牛花開了好幾朵大白花。我來到堤壩附近的河邊，落坐樹蔭下的大石頭，這裡成了老位子。這棵柳樹是好幾年前因為堤壩洩洪而漂流至此生根，我的臀部逐漸感受到貯存在石頭裡的暖暖陽光。

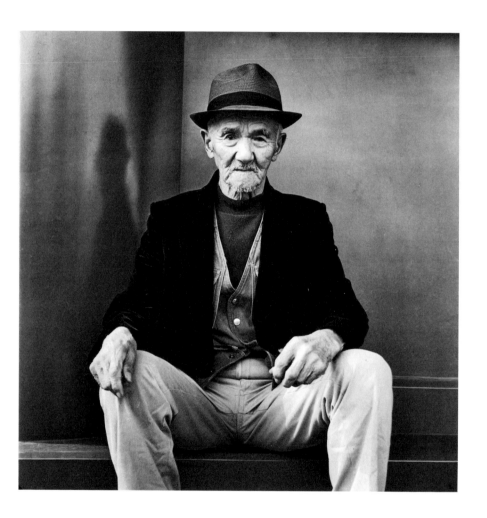

這般溫暖感讓我想起家鄉寒河江川的盛夏。盤踞山腳村落的孩子們一到暑假，就會呼朋引伴去河邊嬉水。因為那時上游還沒建水壩，所以來自月山的清流即便在盛夏也很冰涼，泡在水裡一下子就會凍到嘴唇發紫，渾身起雞皮疙瘩的孩子們趕緊抱著岸邊平坦石頭取暖。

後來幾十年前隨著水壩興建，冰涼的河水變得溫暖，河川不知不覺變得沉默，沒了表情，就連河床也變得貧瘠，看不見大石頭與砂石。我這才明白原來河川也是「生命體」。

現在家鄉的孩子們都是在混凝土打造的四方形泳池游泳，還有時間限制，受到如此「呵護」的孩子們恐怕無法深刻感受夏日時光，甚至遭受無法留下多采多姿回憶的小小懲罰。

沉浸於回憶中的我瞧見閃閃發光的沉澱物，原來是露出亮晃晃白肚的大鯉魚躍出水面，感覺自己與圓圓的魚眼對視，只見同心圓狀漣漪緩緩擴散。

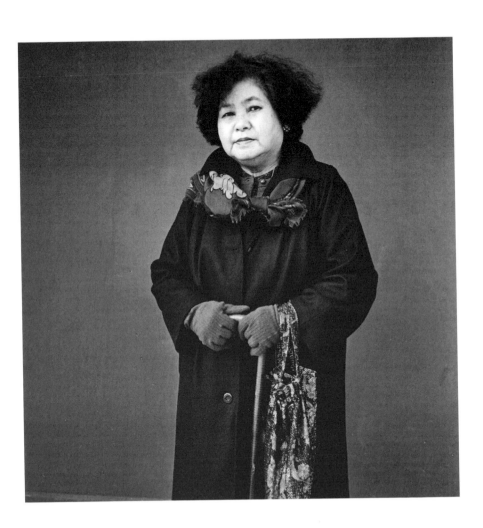

淺草的姫索蜜娜

浅草のジェルソミーナ

姫索蜜娜（Gelsomina），義大利名導費里尼執導的電影《大路》（La strada）的女主角。

不堪悶熱暑氣的我醒來，時鐘顯示清晨五點半。

橙色朝陽讓陽台上的野鴿身影映照在窗簾上，因為熱帶地區的黎明濕氣而膨脹的空氣模糊了剪影。

這個夏天熱得像蒸籠，整天窩在房間，身心都變得遲鈍鬆弛。為了一掃倦怠感，幾天前便想說搭頭班電車去淺草，無奈生性怠惰的我一直拖延。終於下定決心明天要去一趟，所以昨晚早早就寢，結果因為淺眠而睡過頭。

我從多年前就無法頂著烈陽漫步，所以盛夏時節都是搭頭班電車去淺草拍攝老街風情。除了圖個一早涼快之外，也是因為我甚少搭乘的頭班電車去淺草乘客多是從事勞力工作，所以車廂裡的氛圍不同於其他時段，別有一番趣味，有種可

以追溯至某個時代的懷舊感。

我喝完熱昆布茶才出門，比頭班電車到站時間晚了一個鐘頭，陽台上的野鴿不知何時飛走了。我下樓梯時，瞥見有隻蟬露出白肚翻倒在地。我挾起時，牠突然激動振翅，搔弄掌心。想讓牠再次飛翔、瞧瞧塵世的我從二樓放飛，只見蟬鳴叫著拚命飛走了。

我從登戶車站搭上有不少空位的電車。前面坐著一位腳踩牛仔布材質涼鞋的女人，保溫瓶擱在大腿上。電車駛過鐵橋後，女人拿起保溫瓶喝了起來，水滴沿著嘴角滑至頸部。看她有點曬黑，可能是負責指揮交通的人員吧。看起來約莫五十幾歲的她把保溫瓶擱回大腿上，從襯衫口袋掏出眼藥水，仰頭張嘴點眼藥，和我用的是同一個牌子的眼藥水。

早上七點多抵達淺草車站。準備前往淺草寺的我走過小丘上的弁天堂時，樹上的蟬像在競賽似的，聲音大到連兒童公園的地面都在轟鳴。寺院入口的藤架下有一張長椅，有個身穿白色POLO衫，黑色褲子捲至膝蓋，戴著翡翠手環的男子正在打坐。當我看向他那整齊擺放在腳邊的白色漆皮鞋時，視線恰巧

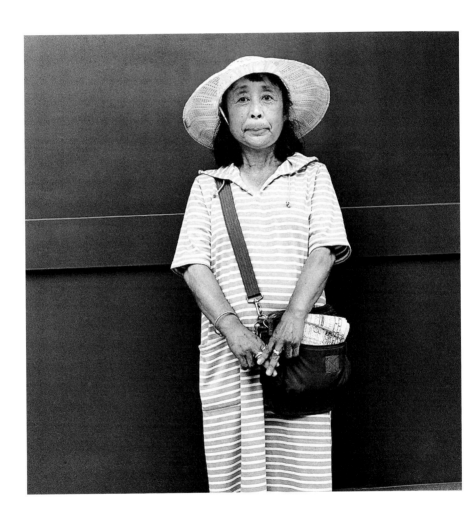

與他對上，只見他睜著細細的眼，親切地微笑以對。

有兩位老人家坐在銀杏樹下，一起看著賭馬新聞，高談闊論馬券一事。共用一只放大鏡的他們戴著麥桿帽，穿著同樣是碎白點花紋的甚平裝。

氣溫肯定飆升到近三十度，明明還是一大清早，寺院內卻已經有好幾團中國觀光客。以往中國人的模樣很好辨認，但近來他們甚至連打扮和表情都很像日本人，就連以拍攝人像為主的我都會錯認。

一早參道的人潮絡繹不絕，但有別於為了一遊晴空塔而觀光客遽增的中午時段，清早多是散步或參拜的人，所以這時的寺院氛圍格外舒服。

我在抽神籤的小賣店旁駐足了一會兒，瞧見有位導遊揮著旗子，帶領約二十名中國觀光客來到正殿前，開始說明。頭上覆著手帕的中國觀光客們直嚷著「好熱、好熱」，根本沒在聽導遊介紹。

這時，有個身穿坦克背心與短褲的男子一邊嚷嚷，一邊撥開那群中國觀光客，奔上正殿的階梯。男人站在香油錢箱前深深一鞠躬後，又嚷嚷地撥開人群，走向仲見世通。戴著橘色太陽眼鏡，走路時脖子上那條粗粗的金項鍊一搖

184

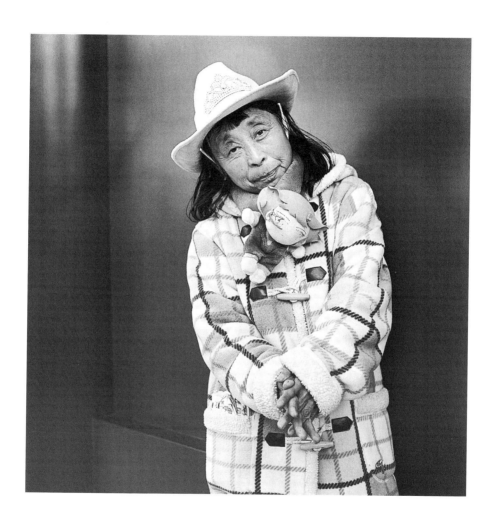

一晃的男子看起來應該年過六十，腿部與手臂的肌肉非常結實。中國觀光客居然對男人如此大搖大擺的行為毫無反應，還真是匪夷所思。

我在寺院逗留約一個鐘頭後，前往六區的興行街。如今的六區成了新大樓林立的商業區，就連進駐此區的大型平價商店都是一整棟鋼骨大樓。更令我驚訝的是生前從事特種行業的櫻姊，生命最後幾年常待的那間現烤煎餅店所在的大樓也改建了。

去年這時候，二十一年來讓我拍照過無數次，「擁有許多衣服」的櫻姊身體狀況急遽惡化，所以常看到她以鞋當枕，躺在自動販賣機旁的地上。我喚了聲「大姊」，遞出她最喜歡喝的罐裝咖啡，她回道：「謝謝喲、謝謝喲。」嬌小身軀顯得更瘦小。去年夏天也是暑氣逼人。

沒了收入的櫻姊看起來更像小女孩，總是獨來獨往的她從未乞討過。

工地打樁的噪音響徹酷熱的六區。

打呵欠的愉悅時光

多麼愚蠢的一場旅程就此展開。

我知道最近車上的導航系統頻頻出狀況，總是引導到讓我不得不停車的荒僻小路；而且能不能再次啟動還得看它的心情，但我這天決定不到目的地，絕不停車。

無奈出了家門後不久突然覺得胃不舒服，想說買個飲料喝，遂將車子停在超商停車場，反射性地關掉引擎。

結果導航再也沒有任何回應，瞬間路癡如我，腦中一片空白；問題是，必須趕往位於我不熟悉的灣區，也就是東京海埔新生地的有明客船總站。

這個初夏，「DOCUMENTARY PHOTO FESTIVAL 宮崎實行委員會」

邀請我於十一月開「PERSONA」個展。這個由市民義工團體運作的活動於今年迎接第十四屆。不巧和我在法國舉辦的小型攝影展展期重疊，於是宮崎那邊緊急將展期延至八月下旬。為了感謝主辦單位讓更多人有機會看到我的拙作，所以開著我家這輛「羅西南多」（小說《唐吉軻德》裡虛構的馬，也是主角唐吉軻德的坐騎。西班牙語的「羅西南多」就是劣馬的意思）偕同妻子搭乘客船前往九州。

我喬弄了一會兒導航，還是毫無反應。偏偏在這時候出狀況，讓我忍不住向坐在副駕座的妻子大發牢騷；雖知如此無謂的情緒發洩很難看，但實在忍耐不了。加上天空突然烏雲密布，即將下雨。

緊握方向盤，直盯著路標的我小心翼翼地開車，胃部不適感也不自覺消失了。對於出身東北地區的我們來說，九州是一方陌生之地。我不經意地瞥了一眼坐在旁邊的妻子，發現她偏著頭打盹。還真是不可思議啊！明明剛才飽受我無謂的情緒宣洩，現在卻吹著風，微張著嘴，打瞌睡。這模樣讓我心生一股溫柔笑意。

妻子的大剌剌個性一直助我良多。我能從事「攝影師」這個稱不上職業的

工作如此久，也是多虧她的支持；之所以有此感慨，可能是因為剛剛隱約瞧見客船總站的霓虹招牌，頓時安心不少的緣故吧。

二等艙是鋪著榻榻米的大房間，可能是因為夏天快結束的關係，乘客不多，所以空間變得寬敞又舒適。生性窮酸的我為了省錢，買的是比較便宜的船票，總覺得對妻子很愧疚。一萬五千噸的客船於明日午後靠港德島，明後天早上抵達門司。就在我們舒適地窩在船艙最裡面一處角落時，有位身穿麻料西裝搭配大翻領黑襯衫，約莫三十幾歲的男子來到走道另一邊的包廂。好奇提著名牌包，打扮時尚的他從事哪一行？

啟航的鑼聲響起，我們來到甲板。好幾名男女靠著護欄，用手機猛拍彩虹大橋和摩天輪。低垂的烏雲淅淅瀝瀝地降下大雨滴，吸飽潮濕海風的我們回到船艙。

二等艙入口的包廂裡，帶著三個年紀相仿男孩的一家人開始享用晚餐。臂肌發達的父親與穿著豹紋襯衫的母親已經喝光好幾罐沙瓦。攤開的塑膠墊上擺

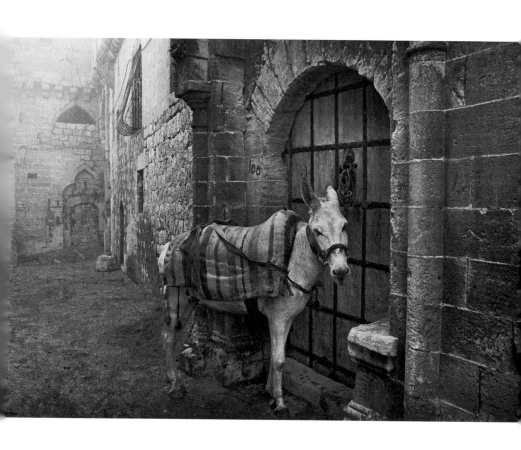

著應該是手作的馬鈴薯沙拉、炸雞塊等豐盛菜餚。媽媽的一隻手靠著大保冷箱。我們一回到船艙便瞧見身穿麻料西裝的男子換上坦克背心與短褲，躺在榻榻米上。他那件短褲的花色和我穿的這件在量販店買的一模一樣⋯⋯

我們晚餐吃的是出門前做的梅子飯糰與速食味噌湯。我一邊吃著妻子滷的滷蛋，嚷著一定要買個保冷箱。因為天候不佳，船身微微搖晃。

隔天依舊下雨，我不時從船窗眺望和天空幾無分別的大海。早上和下午，我邊看書，各小酌了一杯酒，多麼奢侈的悠閒時光。

為了打發時間而帶來的娛樂性推理小說讓我沒有翻閱的興致，遂閱讀和我同一輩的詩人的散文集。其中一篇淡淡描述他母親回到離海邊松樹林不遠的老家，獨自生活好幾天的情形；某個聽得到浪濤聲的深夜，母親醒來工作時，小螃蟹來到榻榻米房間，還發出咔沙咔沙聲。母親心想應該是同一隻吧。沒想到最後一晚竟來了一群⋯⋯躺在榻榻米上的我像舔著糖果似地讀著。船艙備有的塑膠枕好幾次吸住我的耳朵。

隔壁包廂的男子也頻頻翻身，手上拿著一本書。我瞄了一眼封面，原來是

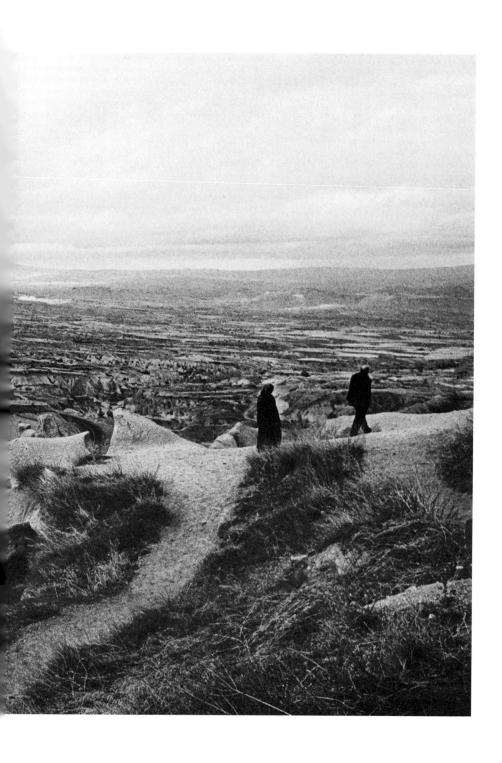

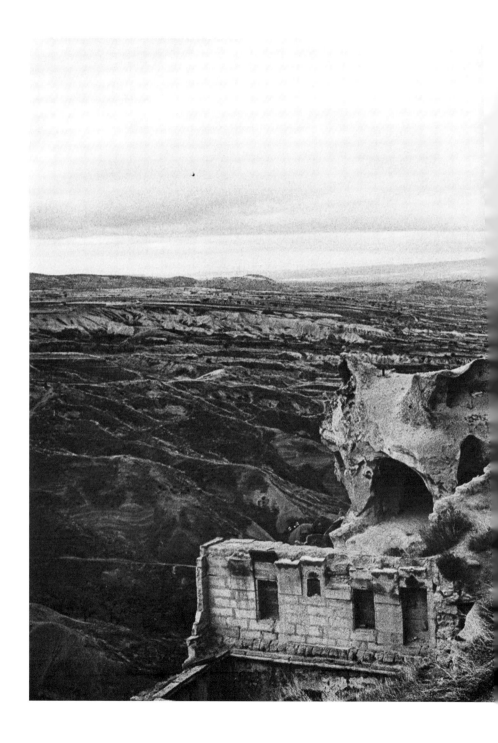

藤澤周平（一九二七─一九九七，日本小說家，代表作有《黃昏清兵衛》《蟬時雨》）的《橋物語》。

打呵欠的愉悅時光。於是，船行駛於雨中。

颱風與胡桃

一早打開廣播電台，不斷播放強颱二六號將沿著太平洋沿岸北上，中午之前接近關東地區。即便過了十月上旬，每天依舊將近三十度高溫，海水溫度升高，導致今年的颱風比往年來得多。

因為地球暖化的關係，每年季節大亂，上了年紀的播報員忿忿「批判」人類的驕縱與自私是導致氣候異常的一大因素。

人們享受忠於慾望的「文明」，也早已察覺這樣的便利性將破壞一切生物機制，卻無法爬出安適膠囊，決定賴在裡頭。

我之所以關注氣候問題，肯定是因為我成長於山腳村落農家的關係。過於安逸的結果就像太過柔軟的被褥，促使身心過度沉陷，反而倍增疲勞也說不

定。如同高蛋白、高熱量會引發文明病，過度方便的文明也會侵蝕文化吧。

廣播播報速度加快的強颱沿著太平洋沿岸北上，中午之前呼嘯而過。伴隨十年來少見的強風豪雨，帶給伊豆大島莫大損害。

陽台上恣意伸展的蘆薈枝葉拍打窗戶。愛貓GON來到我身旁，雙腳併攏端坐著。年邁的GON不知從幾年前開始，就習慣像農夫那樣眺望天空。我抱起牠，仰望窗外蒼穹，瞥見颱風過後有幾隻鳥兒乘著陣陣餘風飛翔著。GON伸長脖子，頗開心似地低吟。去看看颱風過後的多摩川吧。

行經位於堤防附近的中學，發現強風將落葉吹至沿著路邊張起的操場圍網，留下颱風過境的痕跡。綠葉在鬆弛的網上伸展，有如風之麟片。堤防上的步道人來人往，看來昨夜風雨也動搖了人心。

一走進稻荷神社旁的小徑，瞧見草叢中的彼岸花朝各種方向歪著白色長脖子。不少人散布在岸邊眺望河川，促使河道變寬的濁流在堤壩撞擊出水花，眾人彷彿被轟鳴巨響的自然律動給喚醒了自古流傳下來的基因，無不靜靜注視眼前景象。有如白海豚的雲朵悠遊蔚藍晴空。

196

通往河邊的緩坡停了幾輛自行車，人們默默並肩坐在一旁的緣石。每個人都在動用所有感官，入迷地看著這片風景。

沿著步道上的成排櫻花樹拐個彎，瞧見也有不少人佇立於通往小田急線鐵橋的堤防上。有牽著好幾隻狗的歐吉桑，還有推著嬰兒車的年輕媽媽也混於人群中。感覺這些平常不覺得自己住在郊區的人們，正用肌膚與呼吸感受這塊土地。

當我低頭望著被濁流吞噬的岸邊水池時，幾個少年一邊嬉鬧，一邊騎著自行車疾馳而過。一旁的老人家破口大罵：「危險！你們這些小鬼！」眾人頓時有種重返現實的感覺。

我走到遊船出租店旁的茶屋，瞧見幾個男人蹲在堤防最前端，眺望河川。在他們身後偷窺濁流的幾隻貓是這幾個男人不時會餵養的浪貓。電車緩緩駛過鐵橋。

天氣不錯時，他們常常聚在茶屋旁邊打麻將。在他們身後偷窺濁流的幾隻貓是

來到稀稀疏疏的松樹林，瞧見經常遇到的馬拉松男正在跑步。完全一副馬拉松選手裝扮的他明明肯定超過六十歲，大腿肌肉卻異常發達。為了防止後背

遠くから歩いてきたと呟いた青年 1999
喃喃說著自己是從很遠的地方走到這裡的青年

包亂晃，還用顏色鮮豔的繩子固定好背包，繩頭在腹部打個結。他肯定是那種不辭辛勞也要遠赴異地參加馬拉松大賽的人。我一邊想像他和家人相處的情形，一邊從步道拐入雜草叢中的碎石子路。

我知道沿著這條小路走，會看到三間隔著相當距離，用藍色塑膠布當屋頂的小屋。其中一間於幾年前鬧大水時進水，幾個杯麵、罐裝瓦斯在積水的地上漂浮、打轉。不過，這次大水沒淹進屋子就是了。走過第三間小屋，小徑已經完全掩沒於草叢中，儘管褲腳早已濕透，我還是繼續往前走，瞧見兩棵高大的胡桃樹。

胡桃樹下有好幾位老人家正在撿拾掉落的果實，不是去年颱風過後來這裡撿果實的那批人。被堅硬胡桃殼包裹的果肉很臭，還會染黃手指。我想起就算拚命洗，一時半刻也很難洗掉。

風吹得鬼胡桃的綠葉沙沙作響。

199

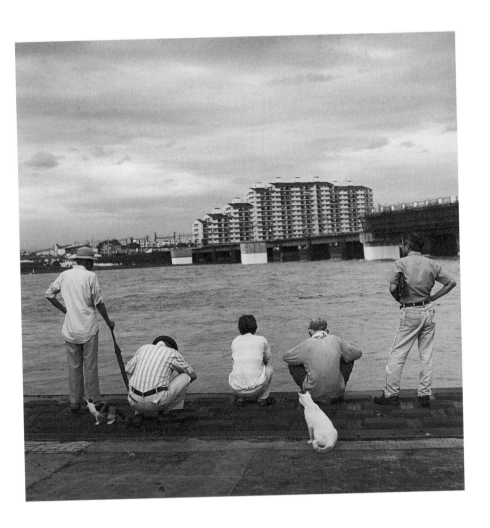

冬雨與獨眼麻雀

冬の雨と片目の雀

我搭乘晚上十點從成田出發的班機，於半夜三點抵達巴黎。

此行是為了出席在巴黎舉行，以市井小民的人像照「PERSONA」與快拍「INDIA」為題的個展開幕酒會，預計停留一週。

完成馬虎到不行的簡單入境通關程序，走向約好碰面的地方，卻沒看到說好要來接機的畫廊老闆，只好坐在靠近機場出口附近的塑膠椅上等待初次見面的這位法國人，冬天的冷空氣從臀部竄升。

深夜的機場十分冷清，更顯寒氣逼人。從遠處通道傳來行色匆匆的旅客推著行李箱時，輪子發出的堅硬聲響。流洩著發光雨滴的玻璃窗下，有著成排綠色塑膠椅，坐著一位伸長雙腳的黑人青年。

穿著紅色連帽衣的青年露出像在等人似的表情，慢條斯理地啃著長長的法國麵包，腳邊有只鼓鼓的塑膠包包。椅子上鋪著的報紙像在煽動他的不安情緒般發出沙沙聲響。

莫非搞錯碰面的地方……我也感染到這股不安。一個月前，我從日本寄給畫廊的作品竟然寄丟了。想起這件事，我的內心更加不安，雖然後來通知已經收到作品……

遲了大概半個鐘頭後，畫廊老闆總算現身。我從椅子上起身時，瞥了一眼好似也在等人的黑人青年，瞧見他那雪白發亮的牙齒。

中年畫廊老闆駕駛的自排車在昏暗的雨中道路疾馳。畫廊老闆在狹小車內不斷用英語向我攀談，著實令我傷腦筋。除了超乎我能應付的英語雨之外，只聽到車子駛過水花飛濺的聲音。Yes。Yes。我敷衍附和。車子在沒有路燈的道路上飛快行駛。

畫廊老闆為我準備位於市區的小旅館房間明明要價超過一萬日圓，卻非常狹小昏暗。上床就寢的我因為太冷，遲遲無法入睡，只好像舉行入境儀式似地

202

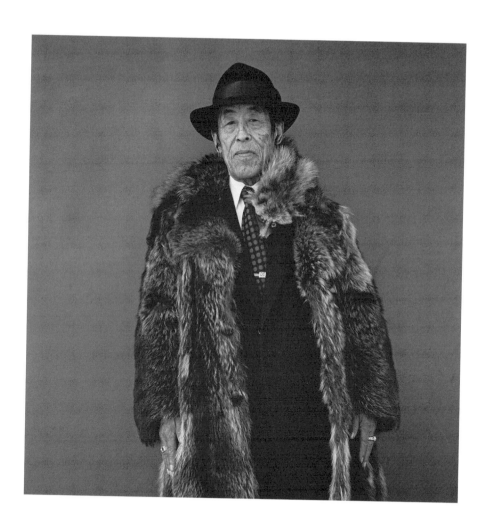

打開旅行時一定會帶的攜帶型收音機。

配合著翻來覆去的我，擺在細長枕邊的收音機反覆傳來含糊不清的歌聲。

粗糙音質加上寒冷，反而讓我心有戚戚焉。突然覺得自己一直以來勇於闖蕩各地，浪跡印度、土耳其等異鄉的漫長歲月，似乎是為了無意識地吟味這般孤獨。或許對於感知遲鈍的人來說，有著唯有孤獨才能感受到的本質性「領域」。

從床上就能觸摸到的白色木框玻璃長窗上，雨滴連成一串地流洩著。明明時鐘指著早上七點，外頭還很昏暗。

我在巴黎待的最後一晚，因為時差關係，凌晨三點便醒來。躺在床上的我喝著剩下的紅酒。停留巴黎的這段期間一直下雨，但懶得出門的我倒也不覺得有何不便。我在飯店和畫廊附近散步，吐著白色氣息，刻意放慢腳步走在鋪著落葉的石板路。不時和大聲講手機、行色匆匆的年輕女子，以及身穿毛衣、出門遛狗的老人，還有一邊推著車，一邊對著覆上透明塑膠布的嬰兒車說話的母

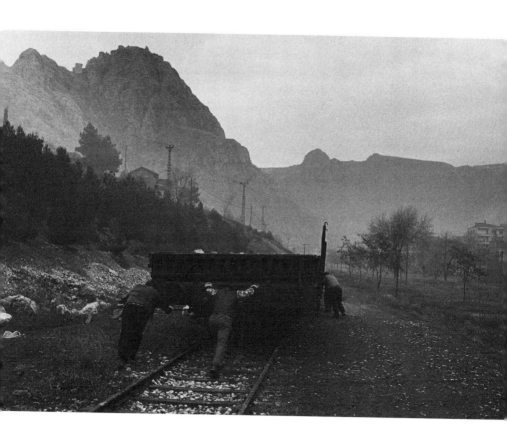

親擦身而過也是一種樂趣。

每一條巷弄都積存、沉澱著悠遠的時間。成排小賣店的街道上既沒超商，也沒超市，也很少看到電梯、手扶梯，彷彿所有東西都顯示著等身大的正常體溫，或許「傲人的文化」就是靠某種程度的不方便支撐吧。

喝光最後一杯酒之後打開收音機，貼著耳朵，用指腹緩緩地轉著調頻鈕，傳來阿拉伯語的廣播。想起小時候也常常躺在床上聽收音機，尋找來自異國，混著雜音的廣播節目。調頻調到一半，傳來NHK第二頻道播報氣象，我繼續聽著。不斷播報一連串不知名的島嶼和地名、天候與風速、氣壓等。「海參崴，天氣晴，吹東南東風，風速每秒六公尺，氣壓九九八毫巴……」從不會聽膩。我所知道的世界從現在變得有點彈力又廣闊。

剛過早上七點，睡回籠覺的我醒來。今早又有兩隻麻雀在窗外啄食麵包屑，因為沒有冰箱，所以我將麵包、起司等放在窗外存放。幾天前的早晨，我發現麻雀啄食露出包裝紙外的麵包，從此我每天就寢前都會將麵包與起司切丁，撒在窗旁。躺在床上的我常常與枕邊相距不到一公尺的麻雀四目相交，昨

206

天我發現有隻麻雀瞎了一只眼。待在巴黎的最後一夜，為了答謝與鳥兒們的邂逅，撒了份量十足的餌。

麻雀飛走後，我開始慢慢整理行李。從建築物縫隙窺看到的細長天空，一早就無比晴朗。

記憶的浪濤

早上我在陽台晾衣物，連吸入的空氣都好冷。

有幾隻鳥兒劃過天際，朝多摩川方向飛去。這可能是我第一次在自家附近看到白鳥，看來今天肯定也是朗朗晴空。

因為濕度不高，衣物應該傍晚就會乾吧。晾完衣物後，我瞅了一眼陽台角落，種了十幾年的蘆薈因為寒冷而縮起葉子。隔壁的獨居老婆婆家的晾衣竿上，不知為何吊掛了幾個隨風飄搖的透明塑膠袋。我朝蘆薈盆栽裡的乾土壤澆了很多水。

我一進屋，就聽到今年成為職場新鮮人的女兒的鬧鐘響起。我走到廚房燒開水，電鍋剛好開始冒著水蒸氣。用熱氣暖暖指尖的我忽然想起月山山腳下的

村莊、被大雪覆蓋的老家，還有晾在屋簷下的衣物。

母親總是將前一晚剩下的洗澡水倒進盆子裡，用來洗衣服。浴室的窗戶是武士窗（城廓建築或是武士宅邸外牆上的粗格子窗，有縱格或橫格），微光透過縱格子窗，映照出母親洗衣服的剪影。有時我會幫忙把洗好的沉甸甸衣物拿去茅草葺的屋簷下晾曬，明明剛洗好的衣服溫度沒那麼高，一拿到外頭曬卻冒著熱氣。

衣服通常要過好幾天才會乾，從多是下雪天的歲末到一月底，每件衣服的袖口都會掛著小冰柱。當天候變得更嚴寒時，晾在外頭的貼身衣物就像魷魚乾似地隨風飄搖。

直到昭和四十年代，洗衣機普及至一般家庭為止，不單是冬天，洗衣服可是一件麻煩事，所以就經歷過那時代的我來看，直到現在對於人類生活最有貢獻的電器製品不是電視、電腦，而是電鍋和洗衣機。

我之所以懷念生活方面有很多不便的時代，是因為近身目睹父母辛苦的模樣，也就是出於「情感教育」的關係。因此，即便過了半個世紀以上，一大清

早爐灶爆薪的聲音、微微的煙味，還有母親因為不停洗刷，弄得雙手紅通通的模樣，依舊鮮明埋在記憶沼澤深處。

就在我沁染這般感傷情緒時，熟悉的市街風景便用些許不同的話語向我搭訕，促使我久違地帶著相機出門。

以往羞於直接背著相機出門，但上了年紀的關係，輕便勝於一切，所以我背起相機，將幾卷底片塞進口袋就出門了。前往車站的途中，瞧見水渠旁一棟漂亮的白色房子，今年也裝飾了聖誕燈。

我從登戶車站上車，瞧見三位穿著運動服的女學生愉快談笑，坐中間的短髮女學生嚼著用鋁箔紙包的大飯糰。就連在車上吃東西這行為也是因人而異，好比我昨天下午搭電車時，有個約莫三十幾歲的粉領族用筷子挾著超商關東煮，慢條斯理地吃著。頭髮紮成馬尾，露出細脖子的女人散發一股「請勿打擾」的氣勢。

我在梅之丘車站下車。因為電車在前一站的下北澤附近鑽進地下，所以我

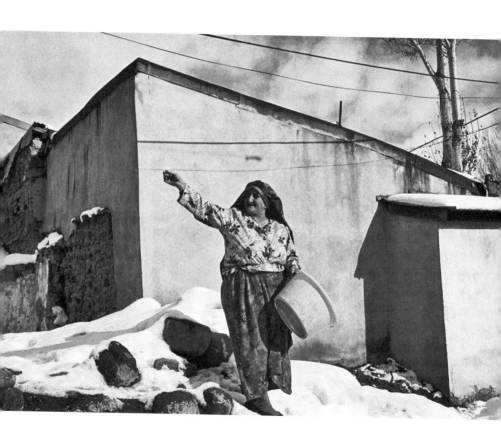

想沿著地面的廢棄鐵軌散步，無奈這裡只有綿延不斷的白牆。我只好離開這裡，隨意走走。冬日的刺眼陽光清楚劃分了向陽處與背陰地。

想起一個月前為了個展而去了巴黎，漫無目的地走在陰沉天空下。古老的石造街景充分吸取時間，彰顯出美麗的存在感。我也邂逅了攝影師尤金・阿傑（Jean-Eugène Atget，一八五七─一九二七，法國攝影師，專門拍攝巴黎的舊時風貌）一邊拍攝的照片中那條風貌未變的一邊用紅色鉛筆劃記一九二○年代的地圖，

Y字路口。

明明美景如畫的街景也是決定拍照構圖的一大因素，我卻絲毫沒有想舉起相機的念頭，以前走訪紐約時也有此感受，或許是因為西歐的街景氛圍無法直接和我的記憶深處融合吧。

我刻意繞遠路，就這樣一路走到新宿，依舊沒有遇到想拍的東西。不過，照我連續走了三小時的情況來看，以這體力應該還能繼續拍攝下去吧。因此理由，踏上歸途的我在車站前的燒烤店獨自舉杯慶祝。許久沒光顧這家店，負責串燒的師傅換人。這位師傅是個中年男子，撒鹽時總是手舉到與眼齊高，還有

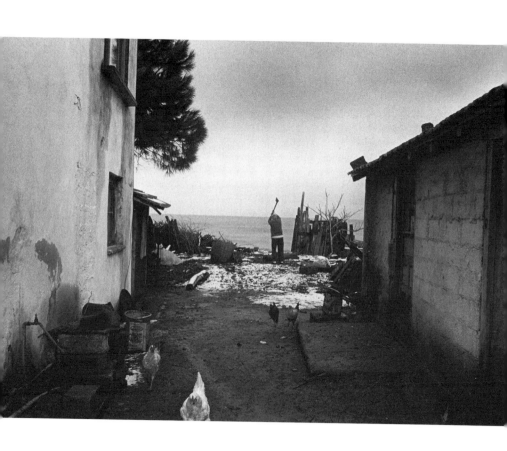

像噴槍似地將酒噴在燒烤物上的動作相當豪邁，還會快活地向出出入入的客人大聲打招呼，看來他相當樂在其中。

帶著微醺醉意的我走過水渠旁的民宅門前時，瞧見架在二樓的繩梯上有三尊依序發光的聖誕老人立偶，夜空開始飄起小雪。

解放雙眼

待在暖桌旁的我不知不覺地睡著了。

被熱醒的我瞧見愛貓GON也趴在地上，那彷彿消融而逝的模樣讓我擔心不已，不由得伸手撫摸，只見老貓連頭也不抬，只是輕搖尾巴告知牠沒事。

這時期總是有股莫名的倦怠感，一點也不想出門。從窗子窺見的大樓在冬陽照耀下，拉出一條筆直的影子。就在我猶豫著要不要去多摩川一帶散步時，拍打棉被的聲音反射在遠處的建築物上，形成一連串小小的回音。

我刻意穿一雙需要綁帶的鞋子，步出家門。過了馬路，登上堤防，天氣清朗，視野遼闊，就連遠處的丹澤山稜線都能瞧見，撫弄冰冷臉頰的寒風有股冬日氣息。我走近立於堤防下方的兩棵枯樹，出神地欣賞著枝葉伸展的奔放姿

態。沒想到枝繁葉茂時感受不到任何魅力的姿態，一旦枯了，就像在天空這塊畫布留下精采的速寫。我幾番想查找這兩棵樹的名稱，卻不知不覺過了好幾個冬天。

寒冷冬日，我走在平日人煙稀少的堤防前，前方有兩個中年女子以相當快的速度朝我這裡跑來；擦身而過時，其中一位戴著遮陽帽掩住臉的女子突然說了句：「百分之五。」就這樣默默地跑走了。沒頭沒腦迸出來的一句話，有如鈴聲逕自傳進我耳裡。

岸邊成了一片荒原，河道變寬的水面浮著三名男子等距間隔的身影。我繼續前行，這才發現原來他們盤腿坐在水裡的椅子上垂著。我看到的都是在岸邊垂釣，從沒見過坐在水裡釣魚，總覺得像是故事裡的才會出現的場景。鐵橋橋墩處有一處細長沙洲，我想他們坐的地方應該是淺灘吧。成排水鳥拖著影子緩緩掠過水面飛去。

若要嚴選取景角度，這一幕應該能成為氣氛靜謐的照片。可惜我平常散步不會帶著相機，所以遇到如此奇景也無法拍攝；不過換個角度想，未嘗不是解

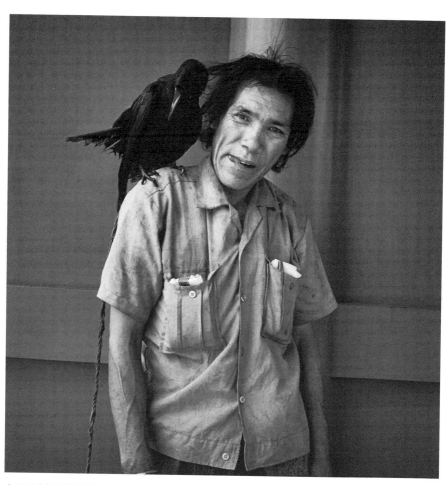

カラスを飼う男 1995
飼養烏鴉的男人

放雙眼的機會。

　　我沿著橋下的路往前走，從竹林傳來踩扁鋁罐的沉鈍聲響。我常散步的河岸邊，有幾個男人鋪著塑膠墊，互不干擾地過活著。從事自由業的我對這樣的生活方式頗有感觸，他們蒐集鋁罐的勤勉模樣令我深感佩服，畢竟過著近似餐風露宿的生活，要是怠惰就無法生存下去。

　　松樹林前方岔出一條柏油路，我選擇踏入枯萎芒草中的碎石子路。方才那三名釣客的身影促使拍照一事在我腦中盤旋，加上近來經常瀏覽名為「Atget Photogrphy」的網站，網站刊載著從攝影發展初期到現今，幾十位國際知名攝影大師的作品。

　　雖然我平常沒餘裕關注同時代之人的攝影作品，但我認為一百五十年的攝影歷史中，能歷經時代考驗而留下的作品絕對遠勝數位畫質，因為出色的作品超越攝影師身處的時代與場所，迴盪著名為「實際存在」的回聲，觀者與作品之間產生的共鳴在心裡掀起波濤，一種心靈的柔軟操。

　　但不知為何從幾十年前開始，幾乎看不到拍攝人物生動表情的傑作，或

218

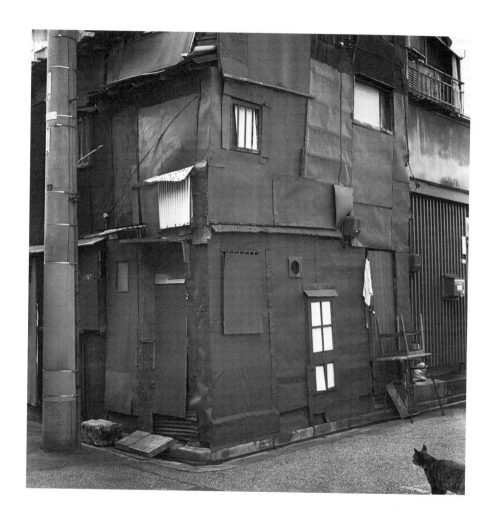

許是因為大量消費、一切講求效率的時代來臨，終結了人們願意面對鏡頭（他人）敞開心房，令人懷念不已的時代吧。身而為人的我為此感到羞愧……

就在我無視纏住褲管的雜草，繼續往前走時，瞧見有個男人撥開比他還高的枯草，奮力前行。他穿著袖長覆手，完全蓋住頭部的連帽大衣。我深深為這般融入原野景色的光景震懾，遲遲無法移開視線，腦中沒有餘裕思索他在做什麼，彷彿只有影像貼著我的臉。

男人住在胡桃樹附近，用藍色塑膠布搭成的四方形屋子。

我見過男人好幾次，看起來約莫七十前後的他是個一絲不苟的人，還為住居嵌上玻璃窗，庭院還有個用石頭圍成的花壇，去年秋天菊花盛開。有時我散步經過那裡，傳來的廣播聲還有晾在樹枝上的衣服，彷彿在代為傳遞關於男人的訊息。

我突然很想拍他的背影，總覺得會是一張無須多加說明，便能靜靜傾訴的黑白照片。

離開那裡的我走入一條蜿蜒小徑，乾燥冬日的碎石子不斷在腳下發出聲

220

響。

我想，以後還是帶著相機出門散步吧。

霧中風景

因為背痛醒來的我似乎感冒了。整個人就像濕抹布般提不起勁。昨晚午夜十二點之前就睡了。不曉得究竟睡了多久，時鐘顯示剛過凌晨三點，爛泥般的疲累感襲身。

待背部不再那麼痠痛時，我端坐在床上，任由身體擺動，活動一下背脊。雖然家人揶揄我是在做蒟蒻體操，但放空半個鐘頭，任由身體擺動的感覺真的舒服許多。無奈倦怠感奪走耐心，不想再繼續動下去的我想說去廚房喝葛根湯。

外頭走廊的日光燈即將壽終正寢，忽明忽滅的燈光從廚房的細長窗戶流洩進來。等待水沸的期間，GON來到我的腳邊撒嬌，只見牠每繞一圈就會抬頭

喵嗚著討罐頭吃。日光燈那有如脈搏的光線照著老貓的眼睛，罹患白內障的眼瞳發出沉鈍光芒。我打開罐頭用微波爐溫熱後給牠。GON緩緩搖著尾巴，吃著貓食。

我泡了葛根湯喝下後，肚子瞬間暖和，感覺自己的臉發燙，身體卻很冷。躺在床上的我腦子昏沉，毫無睡意，只好怔怔地望著天花板，污漬開始慢慢地幻化成像。

天花板這幅銀幕上，有一頭長角的牛正在田埂吃草。我曉得那裡是故鄉寒河江旁的堤防，也很驚訝幻影竟然如此忠實地還原記憶；但當我想確認細部時，幻影便一如往常倏然消融。

每當身體出狀況，開始發燒時，可能是因為體質的關係吧。我常會出現幻覺。倒也不是什麼很特別的東西，就是有著一種懷舊感；而且不可思議的是，小時候與上了年紀看到的幻影幾乎沒什麼改變，絲毫沒有提升也沒進步，這是為什麼呢？

我獨自多次流浪印度時也是，生病時也曾經歷好幾次這樣的體驗，好比廉

價青年旅館的藍色牆面與梁柱突出的天花板上浮現的幻影絕非異鄉夢境。要說是旅途勞累生病引起的幻覺，但身體微恙只是數月旅程的一小段時期。

我曾在瓦拉納西染上瘧疾，然後被隔離在一間石造小屋好長一段時間。反覆高燒時，牆上突然出現幼時老家養的山羊、兔子等再熟悉不過的動物幻影。

後來在新德里患了A型肝炎，在連日高溫超過四十度的乾季，熱到叫人喘不過氣的五月天。窩在悶熱房間的我完全失去了氣力與體力，只能像根粗木般躺在鐵管床上好幾天。

某日，牆上那面「銀幕」映著我坐著雪橇滑下鬼越坡的光景，家裡養的狗兒小黑吠叫著追過來。穿著草鞋的虎次郎爺爺站在路旁的大杉樹下，衝著我怒喝：「可惡的小鬼～多危險啊！害我都沒法走啦！」一陣風拂過山谷，拂去老杉樹梢的雪。雪塊在風中四散紛飛，落在我的臉上和後頸。我在愉悅中醒來。

因為停電而停止運轉的天花板風扇又咔噠咔噠地轉著。對了。虎次郎爺爺長得很像學校美術教室層架上的希臘人石膏像，有著大大的白濁眼瞳，無怪乎村裡的小孩都很怕他。他的雙眼肯定是患了白內障。

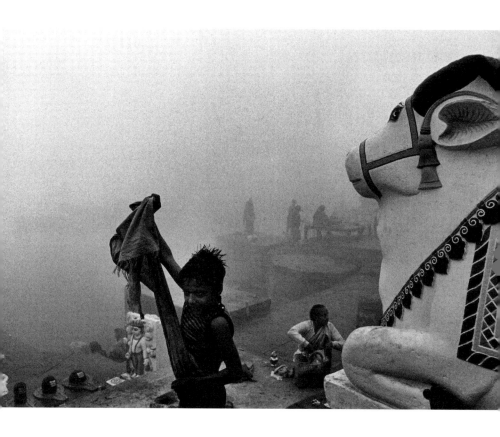

或許幻影的種子就是在我成長的時代與環境生根發芽吧。一個人的價值觀與待人處事之道的根本，其實是憑藉有如腐植土般的「文化」所孕育出來的體驗。

就像我長期在淺草拍攝市井小民人像也是，總覺得照片呈現出來的感覺多少與被拍攝者的家鄉有所連結。流浪印度多次的我每次在當地小村子逗留多日時，當地人的質樸與生活方式總會讓我憶起昭和二、三十年代的家鄉農村生活。基本上，古今東西的質樸生活方式並無多大差異。

就在我腦子昏沉，還是不停想東想西時，門那邊傳來報紙投遞到信箱的聲音。想起身去拿又嫌麻煩，腦子裡冷不防浮現經營報攤的中年土耳其老闆那張蓄著大鬍子的臉。我也去過好幾次土耳其，所以我們每次見到都會打招呼。幾天前，他騎著自行車在大馬路另一邊送報時，朝我大喊一句「Merhaba」（你

226

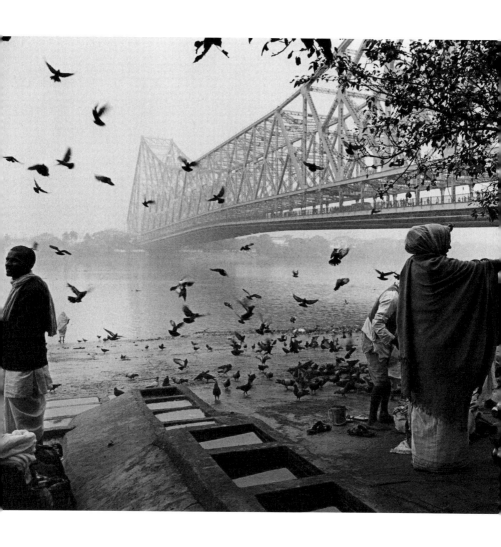

好），宏亮嗓音穿越車流量大的馬路傳進我耳裡。

從窗戶流洩進來的朝陽有別於平時。我拉開窗簾，瞧見外頭一片霧茫茫，

遂走到陽台眺望霧中風景。此時此刻，聖地瓦拉納西肯定也籠罩在厚厚的恆河

之霧中吧……

我回到房間，拉上窗簾時，躺在床上的妻子說她想瞧瞧外頭的霧，要我拉

開窗簾。

颱風來的那一天

我從書架抽出要找的那本書，從書裡掉出一張照片目錄，這是二十幾年前沖印的照片。我看著這張已經折損，上頭有許多張孟加拉灣漁村海邊的黑白照片目錄，彷彿重回那段時光。

躺在床上的我蜷縮身子，淺淺呼吸著。

因為前幾天不小心食物中毒，身體變得如泥般沉重；雖然不再腹痛如絞，卻也不太能活動，只能整天臥床，舔食梅子醬，也無法正常進食。

約莫十年前，我因為吃了德里的路邊攤賣的炒麵而食物中毒，嚴重到雙腳痙攣，痛苦不堪。那時的記憶又威脅著我這孱弱身軀；即便如此，還是覺得現

在比那時好過多了。後來我聽從友人建議，旅行時隨身帶著梅子醬；雖然梅子醬頗有舒緩效果，但這次不曉得是什麼原因導致食物中毒，所以很不安，感覺自己悽慘得像隻不停呵氣吐舌的野狗。

不知不覺間睡著的我被突如其來的巨大聲響驚醒，突然颳起的強風不停撞擊枕邊靠海那一側的兩扇門。吹進來的強風在正方形房間亂竄，吹得還沒晾乾的衣物東搖西擺。海上颳起強風暴雨，看來颱風將至。我趕緊用曬衣繩牢實定住木板門。

從窗子窺見的不尋常天空模樣令人雀躍。我為了瞧瞧外頭景色，踩著踉蹌腳步來到走廊，總覺得無論多大年紀，還是會為激烈氣象異變而興奮的自己頗可笑。想起小時候，躺在床上想像颱風吹落後山的胡桃和山栗的情景。茅草屋頂的老家在強風呼嘯日子裡，有如龐然生物般不停呼吸；而且不可思議的是，

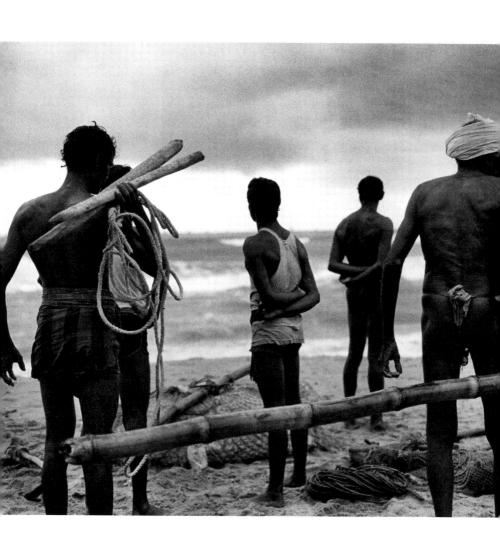

颱風與吹雪天的呼吸方式不一樣。想起那抑揚頓挫的呻吟聲就覺得有些感傷，可能是因為食物中毒影響心情的關係吧。

無邊天際湧現宛如墨汁滴落、與天空混攪的烏雲不停翻騰、奔放地流逝著。直到剛剛還散布在沙灘上悠然修補漁網的漁夫們消失得無影無蹤，只剩下穿著兜襠布，身強體壯的年輕漁夫，忙著將插在沙灘各處的三角帆布捲在桅杆上。

幾個人擔著收拾好的東西，一一搬進村子的倉庫。總是在船泊處發呆睡覺的村子狗兒們又拾回與生俱來的活力，調皮地追逐飼主們，不是突然來個大迴轉，就是在沙灘東奔西竄。狗吠聲夾雜著海浪與風聲，飛向遠處。

海上的烏雲彷彿嘲弄著倉皇失措的海邊光景，下起斜斜的雨；一邊模糊四周風景，一邊朝這裡逼近。我出神地看著這片幽微豔麗的光景，眼瞼浮現廣重

232

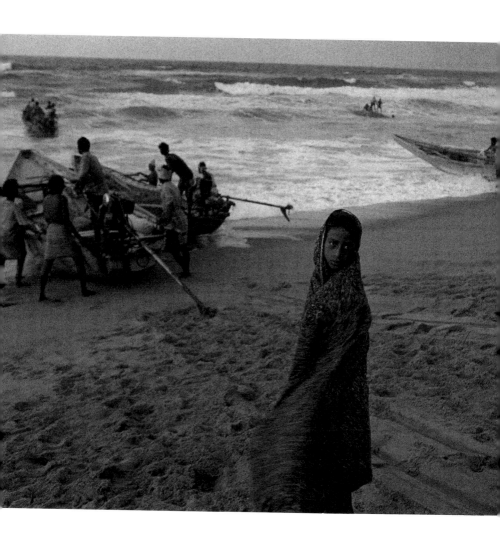

與北齋的浮世繪風景畫，再次深深佩服那有如廣角鏡的構圖，以抒情又巧妙的寫實技法呈現雨景。畫師們肯定不光是用雙眼看風景，也用肌膚與鼻子感受、汲取當下的氛圍。

瞬間，陽光從雲縫像聚光燈般照耀著彷如墨線的雨。天空只有那一方宛如銀色玻璃雨般閃耀，浮於天際又旋即消失。從成了一片黑的天空落下大顆雨滴，接連不斷地輕輕刺入沙灘，幾個孩子和小狗在夏日暴風雨中追逐嬉戲，發出陣陣尖叫聲。

我心滿意足地回到房間，發現砂子也跟著悄悄潛入；拂去落在床單上的砂，隨即躺下來。這個孤伶伶蓋在海邊，只有五個房間的廉價旅館是住在市區的老闆委由遠處村落一對年紀差很多的堂兄弟代為管理。我和在這裡工作的克里希納認識很久了。他正用導水管流出來的水洗頭。我們初識時，還是個少年的他現在已是個會向村裡姑娘拋媚眼的青年，明明沒幹什麼勞力活的他卻擁有一副遺傳漁夫基因的結實身材。

沒開燈，就這樣躺在床上的我發怔著。住在隔壁的長期住客是來自義大利

的齒模師，還會自炊的他敲起鼓。是因為暴風雨的關係嗎？總覺得鼓聲聽來比平常出色許多。鼓聲彷彿在說：「要是再不趕快回國工作就糟嘍！糟嘍！」

過了一會兒，旅館養的那隻眉毛長到遮住眼睛的老狗走進我房間，發出卡滋卡滋的磨爪聲。我光是聽聲音就知道牠趴在房間一隅。總覺得沒在沙灘奔跑，長長爪子摩擦出來的聲音聽來分外寂寥。

235

法蘭絨睡衣

ネルのパジャマ

我傍晚在廚房煮咖哩時，久未出門的妻子返家。她一邊打噴嚏，放了個紙袋在桌上，還說看到這件法蘭絨男用睡衣擺在特賣花車上，所以才買的。

她好像是去公車站附近賞櫻，和往年一樣就算沒有走在成排櫻花樹下，只要看到飄落的櫻花就有賞櫻的感覺了。雖說長年為花粉症所苦的妻子隨著年紀增長，症狀也逐年減輕，但像今天這般風勢較強的晴朗天，還是讓她痛苦得猛打噴嚏。那天晚上，我用椰奶做了又酸又辣，帶點甜味的泰式海鮮咖哩。

洗完澡的我打開紙袋時，妻子說了句：「等秋天再穿嘛！」但我心想新睡衣可能有助眠效果，所以還是穿上。好幾年沒穿的法蘭絨睡衣觸感多麼令人懷念。無奈還是沒有治療失眠的效果，凌晨三點多我就醒了。我靜靜地躺在

236

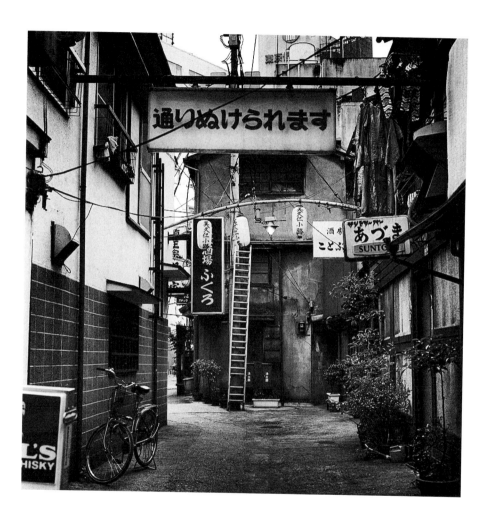

床上，腦中浮現五十多年前參加歌祭文（江戶時代，祭文結合三味線，成了通俗歌謠。稱為歌祭文或祭文節）時，看到的那件駝色法蘭絨睡衣。

在施主代表的協調下，歌祭文順利舉行的夜晚，父親要我負責運送留宿寺院的表演者睡覺要用的被褥。我登上長著青苔的石階到了寺院，庫裡（又稱庫院，寺院裡準備膳食的廚房，或是住持及家人居住的地方）已經聚集了約二、三十位男信眾。本身是日本畫家的住持用好似筆尖有彈性的聲音對我說了句：「辛苦了。」

想說表演場地應該是在正殿，但因為天候寒冷，決定在有火盆的庫裡進行；雖然與期待多少有些落差，但待在狹小到彼此會碰到膝蓋的庫裡確實溫暖多了。有口吃毛病的施主代表致詞完後，表演即將開始。

歌祭文表演者只有一位年近半百的男人，只見他有如修行僧般吹完大法螺之後，以嘶啞嗓音唱出有如浪曲（始於明治初期，以三弦琴伴奏的民間說唱）般聲調抑揚頓挫的貝祭文（門付藝、大道藝的一種，邊吹大法螺，邊說祭文的曲藝）。

雖然我早已不記得當時的說唱內容，但不知為何倒是清楚記得歌祭文開始

238

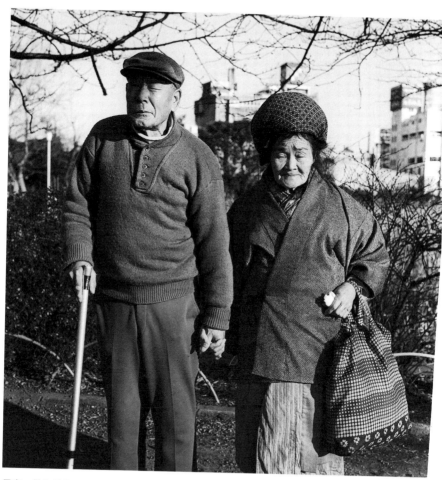

早春、散歩日和 1974
初春，適合散步的好天氣

前，擺在矮桌上那只繪著丹頂鶴的大茶碗。演出熱烈之際，一位專門修葺茅草屋頂也是製草鞋的師傅不斷喝采：「好！名曲啊！」「好！唱得好！」炒熱會場氣氛。火盆上的南部鐵壺蓋子不時發出聲響，默默地為表演者助勢。

歷時一個半鐘頭的表演結束後，穿著黑色和服便裝的表演者絮絮叨叨地說明如果有三味線伴奏的話，曲調的起伏會更明顯，演出時間也會更長。緊接著舉行慶功宴，只見不知何時換上法蘭絨睡衣的表演者現身，和男信眾們一起喝酒談笑。當時村裡的人多是穿棉袍當睡衣，所以穿法蘭絨睡衣顯得很時髦。

隔天，我準備搭火車去寒河江市，從桑樹林走到田間小徑時，瞧見昨晚的歌祭文表演者獨自提著波士頓包，走在離我百公尺遠的前方。這條蜿蜒小徑是通往河川對岸車站的捷徑，看來他也是要搭正午那班火車吧。

農事尚未開始，還鋪著薄薄殘雪的田野瞧不見半個人。表演者走在春陽照耀，閃爍一片白光的路上，那背著大法螺的身影鮮明映入我眼簾。他接下來要去哪裡？莫非像昨晚那樣，去另一處小村落表演嗎？我突然想到也許藝人沒活可幹的日子比較多，頓時內心湧現難以言喻的寂寞。遠處吹來的風殘留著冬日

240

寒意，從寒河江啾啾地吹向後山。

我和歌祭文表演者保持一定距離地緩緩走著。他那任性做「自己喜歡的事」的身影，毫不設防地讓我窺見生存一事的殘酷；之所以會這麼想，應該是因為看到他昨晚喝醉的模樣而萌生的一種反作用吧。盆地邊緣是被雪覆蓋的月山，以及發著白光的朝日連峰。

電視尚未普及前，偏僻村落的農閒時期都會有說書人、魔術師來表演，演出者多是一個人或夫婦檔。後來社會結構急遽變遷，我們接收娛樂訊息的形態改變，再也看不到這些表演者的身影。如今，他們身在何處呢？

即便如此，我的記憶依舊停留在兒時，而且說來慚愧，容量只有手掌大小而已。感覺每個記憶都在滲透壓的作用下，通過身體與皮膚，深植心靈深處。

就算年歲漸增，也不會消融。

我望向窗外，從天色變亮的天空降下的春雨濡濕窗子。櫻花應該凋零得差不多了。睡意全無的我想說去廚房泡杯濃玄米茶，愛貓GON爬出妻子的被窩，跟了過來，還發出微弱的貓叫聲討食。

五月，樹鶯與迪士尼手錶

舒爽的五月風從敞開的窗戶吹過屋內，肌膚彷彿能感受到季節。

我坐在桌前專注修整昨天沖印出來的全開尺寸相片，書架上的收音機流洩著八代亞紀高唱〈十九之春〉的歌聲，稍遠處的中學傳來運動會的騎馬大賽與鼓聲。

春天來臨，水質變得比較軟，所以我每隔幾天就會沖洗一張人像照；雖然沒有開個展的計畫，但沖洗許久沒碰的大尺寸照片覺得好滿足；畢竟這五個月來，我都待在暗室沖洗印刷用的小張照片。

即便我已經累積四十年的沖洗照片經驗，還是覺得顯像的那一瞬間有如魔法。我想，之所以能讓抱著不卑不亢的心情拍攝而成的市井小民照片，顯露身

而為人的尊嚴，我認為是手工沖洗銀鹽相紙才能得到的效果。這般妄想之所以格外膨脹，是因為我剛買的進口相紙專用修整液，可以巧妙掩蓋白色斑點。

大尺寸相紙的斑點修整可是一道耗時又費工的程序。儘管如此，拜今天精神不錯、作業也很順暢之賜，我居然還有心情自嘲正因為效率如此低，才會一直堅持這份工作，連自己也覺得可笑。

一早就是晴空萬里，妻子從壁櫃最裡面搬出夏天用的毛巾被，清洗一番。她頻頻去陽台察看晾曬狀況，發現一下子就乾了，很是開心。她抱著晾乾的毛巾被，返回屋裡時，洗衣機還在運轉。妻子說這種天氣特別想喝汽水。

我暫時擱下工作，穿上涼鞋，出門去附近超市買汽水。超市入口的籃子擺著許多新鮮的大吳風草。我買了兩公升裝汽水和大吳風草回家，立刻把菜放進大鍋子裡煮。大吳風草和蜂斗菜、牛蒡一樣，要是去澀過頭就失了美味。

把稍微汆燙過的大吳風草攤放在報紙上準備削皮時，指尖染上灰汁。從陽台傳來鳥兒高亢鳴囀。我走近窗邊，從紗窗窺看，前方約四十公分處的洗衣籃上停著一隻小樹鶯。因為我家位於多摩川附近，所以陽台常有野鳥造訪，還是

初次看到樹鶯。

我靜靜地眺望著，樹鶯歪頭時和我的視線對上；不可思議的是，牠一邊盯著我，一邊緩緩地左右轉頭。就這樣過了一會兒，又轉了一下頭的牠發出尖銳叫聲，飛向天空，總覺得和牠對看許久。

從屋內飄來一股野草味。我腦袋放空地專注修整照片時，突然想到剛才那隻樹鶯的叫聲不同於我聽過的鳥囀。聽說樹鶯都是模仿父母和同伴才學會如何發出聲音，但那隻獨自飛越山谷的樹鶯來到這裡要如何學會鳴叫呢？應該沒問題吧。因為我也是自學攝影。

將近下午三點，我結束修整照片的工作，肩膀因為緊張而僵硬，眼睛也好痠痛，決定出門去多摩川岸邊散步。我走在重新鋪整過的堤防散步道，發現路邊又立了新的告示牌，原來是提醒大家前幾天在附近捕到一條蟒蛇。一想到這種大蛇居然也被當作進口寵物飼養，就很同情牠們也活在如此扭曲的時代。

沿著柏油路走了一會兒，從竹林拐進河邊的雜草小徑。碎石子路被藤蔓和雜草攻克，變得越來越窄。

這條小徑之所以在夏天還沒被雜草埋沒，大概是因為有幾個像我這種喜歡走「荒僻小徑」的傢伙吧。發現酸模長得比幾天前還要茂盛，於是我摘下嫩葉撕碎嚼了幾口，有股令人懷念的酸味。

雖然從草木茂密的小徑望不見，但聽到一群少年在更高處的操場練習棒球的聲音。我又往前走了一會兒，這次是從彎道那裡傳來用金屬敲擊石頭的聲音。視野變得開闊時，發現一位帽子反戴的半百男子蹲著，用貓罐頭餵食幾隻浪貓。

我瞧見裡頭有兩隻小黑貓，不由得說了句：「好可愛喔！」男子回頭看我，眼神相當警戒。我趕緊解釋：「因為我家有隻老貓啦！」他的眼神瞬間變得柔和。

我們聊了一會兒愛貓經，這才知道原來男子以前在這裡蓋了間小屋居住，某天黃湯下肚後和同伴起衝突，結果對方倒在地上，他一時失手重擊對方的頭部，一條命就這樣歸天了。出獄後的他回到這裡，雖然小屋已遭拆除，但之前養的貓兒幸好有愛貓人士安置在岸邊草叢餵養。男子說小黑貓是他養的花貓的

孫子。他的手上戴著全新的迪士尼手錶，而且是綠色塑膠錶帶。

遠處有棵花兒盛開的栗子樹，風帶來花兒散發的獨特味道。

纏著紅布的樅木

我被冷醒。

從窗子望見細長天空下著雨，進入梅雨季了吧。柔和微暗的早晨陽光包裹這片景色。這陣子的天氣出乎意料地好，明明梅雨即將開始，卻連著好幾天有如盛夏，晚上經常熱到輾轉難眠。

今早蓋著毛巾被的我覺得好冷，帶著濕氣的風吹得窗簾搖晃。我起身拉開窗簾，瞧見攀在陽台欄杆上的蔓草葉尖積著散發無數光芒的露珠，冒著小嫩葉的細細藤蔓也綴著一連串光粒子。

嗅到雨水味道的愛貓GON鑽出妻子的被窩，端坐紗窗前，像在尋找雨水味道似地緩緩轉著脖子。「GON，這風好舒服啊！」我一說，老貓望向外

頭，輕輕地搖著尾巴。

我站在廚房倒了一杯魚腥草茶，然後端著杯子走回寢室，瞧見GON靠著妻子的小腿肚，發出微微的打呼聲。明明是掉了好幾顆牙的老貓，到現在還是很愛撒嬌；摸摸牠的頭，閉著眼的GON輕聲喵叫。

就在我故意發出聲音啜茶時，雨勢變大，陽台上水花飛濺。我開啟音響，傳來半個月前就放進去的「阿馬利亞・羅德里奎」（Amália Rebordão Rodrigues，一九二〇─一九九九，葡萄牙女歌手、女演員）CD，她那低沉嗓音。葡萄牙的法朵音樂（Fado，葡萄牙語，命運、宿命的意思。也是一種風格哀怨的音樂類型）與雨天的濕空氣非常相稱。

大約十年前，我在友人的推薦下開始接觸她的音樂，結果一下子就著迷了。每次聆賞，就想走訪唱出如此堅毅又哀怨情感的人們居住的葡萄牙。於是晚秋時，我獨自踏上為期三週的旅程。旅途上常吃的鱈魚乾、鷹嘴豆的味道冷不防在舌尖甦醒。

當名曲〈Barco Negro〉流洩時，雨勢彷彿在哀愁曲子的唆使下變得更強

勁，模糊了周遭景色。在里斯本老街區度過貧窮少女時代的阿馬利亞，因為演唱法國電影《里斯本戀人》的主題曲，一躍成為全球知名歌手。電影賣座連帶促使大西洋沿岸的貧困村落納扎雷成為歐洲度假勝地。

因為我是在十一月底造訪納扎雷，所以沙灘上的觀光客不多。穿梭於曲折巷弄，隨處可見站著聊天的人們，在他們周遭的貓咪不是豎耳聆聽，就是與同伴們嬉戲。不知從哪兒飄來烤沙丁魚的味道，讓身在異鄉的我心生熟悉感。

裹著黑色披肩的三位老婦人，總是坐在沙灘旁的路邊長椅上聊天。據說這裡的喪偶婦女必須穿著喪服度日，黑色蓬裙、黑鞋，一身黑的裝扮讓人聯想過往漁村的樸素生活。

就在我已經很熟悉這城鎮時，颱風來臨，以至於連續兩天都窩在看不見海景的廉價旅館。我沒有出門用餐，而是躺在餅乾屑掉得到處都是、有點潮濕的床上看書打發時間。讀到感觸良深處，就會閉眼靜靜地躺著，感覺耳朵變得格外敏感，呼嘯風聲中似乎夾雜著人聲與各種雜音。

夜晚數度停電。忘了停到第幾次時，我望著窗外被雨水扭曲的風景，發現

街上的路燈，還有其他建築物的燈都亮著，只有我住的這間不到十個房間的廉價旅館一片漆黑。

過了一會兒，走廊傳來怒罵聲。我嚇得窺看門外，只見胖胖的旅館老闆怒斥又高又瘦的非洲青年，原來是他在房裡用電磁爐煮東西吃，導致跳電的樣子。我之所以知道青年和法國女友一邊賣首飾，一邊旅行，是因為抵達旅館的那晚他在走廊向我兜售。結果這對情侶在暴風雨的夜晚，被也是漁夫的旅館老闆撞出去。

後來過了幾天，我去了一趟北邊的港都波多時，看到那對在房間煮馬賽魚湯的情侶，在高架橋下方的碼頭廣場鋪著紅毛毯，賣首飾。沒向他們打招呼的我就這樣走過去，瞥見穿著坦克背心的法國女人手臂上刺了一個「愛」字。

CD自動從頭播放，突然想起今天可以丟垃圾的我走向社區的垃圾場。等紅綠燈時，瞧見一輛載重四噸的卡車停在不遠處，平台上載著樹根包著草蓆的粗大樅木。

照理說，移植樹木應該要趁樹在冬眠的寒冷季節進行才是……看來因為某

個原因要被移植的樅木或許在等待梅雨季來臨吧。樅木上頭纏著長長的紅布。

我仰望天空，瞧見有個老人在路旁公寓的五樓外長廊上，抓著欄杆做著奇妙的伸展操。

讓我捕捉最多鏡頭的人

十二月十九日，我因為感冒的緣故，半夜數度醒來。

因為睡不著，索性打開電腦察看部落格時，傳來通知收到電子郵件的聲音。

深夜收到常去淺草的編輯朋友寄來的電子郵件，告知我長年喚她「姊姊」的人去了另一個世界。編輯也是收到住在淺草的朋友寄來的電子郵件才知道這件事，信上寫說姊姊經常逗留的六區十字路口的地上擺著好幾束花，還提到大家都叫她「櫻姊」。二十年來，我喊一聲「姊姊」的人，只有櫻姊……倒也沒什麼特別理由，也沒請教她的芳名、年紀、住在哪裡。

我於幾天前，也就是十二月五日的白天去淺草時，照例探訪姊姊常待的地方，都沒看到她；想說今年冬天格外嚴寒，有點掛心她是否安好。

其實從幾年前開始，她的臉色就越來越差，可能很容易疲累吧。從去年夏天就常看到她躺在路邊睡覺；即便如此，深夜收到如此噩耗還是備受衝擊。

隔天早上，淺眠的我一醒來，就覺得一定要去那裡悼念她才行，沉重身軀卻怎麼也無法離開被窩，起初並未察覺自己感冒就是了。下午，從暗房的書架上拿了一本底片收藏冊，尋找姊姊的照片，算算一共拍了幾張。

從一九七三年我開始拍照以來，便經常去淺草拍攝市井小民的肖像，至今已經累積十九本名為「PERSONA」系列的底片收藏冊，標記一九九一年十一月二十三日那一頁貼著我幫姊姊拍的第一張照片的底片。

我到現在還清楚記得我們邂逅的情景，身穿著圓領粉紅外套，個頭嬌小的

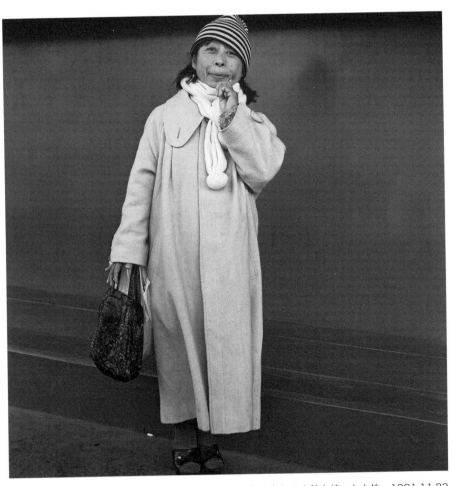

たくさんの衣装を持った女性　1991.11.23
擁有很多衣服的女士

婦人走在熙來攘往的人潮中。我向她搭訕，請她以寺院迴廊為背景讓我拍照，只見個頭嬌小的她擺了個用食指抵著臉頰的姿勢。當我按下快門的瞬間，她微笑著。

後來，我發現姊姊每天都會來淺草寺，但她不是在廣闊的寺院裡散步，而是一直站在「鳩子波波歌碑」附近。她的衣服多到驚人，每天都會穿戴不同的衣服和帽子，所以看她每天的打扮也成了我去淺草拍照的一大樂趣。只有一五〇公分高的嬌小身軀，無論穿什麼款式的大衣都過大，袖子長到看不見手指。

「妳的衣服可真多啊！」我說。「還好啦！」這麼說的姊姊不出聲地笑著。

就在我經常在寺院遇到姊姊時，也才察覺繪畫的人像與照片的人像有所差異，想說要是把經年累月拍攝同一個人的照片排在一起應該很有趣吧。要是連續拍下姊姊每天不同的裝扮，或許就能呈現人物肖像在每個時間點的獨特氛圍。因此，當我看到姊姊又換了一身裝扮時，就會請她讓我拍照。她每次都會

259

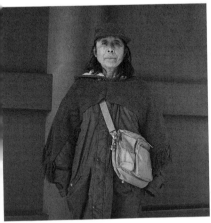

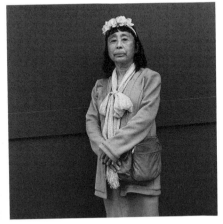

2001.11.16

2001.4.27

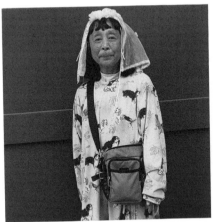

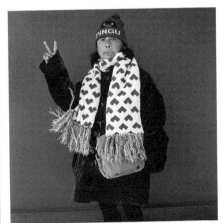

2002.5.13

2001.11.17

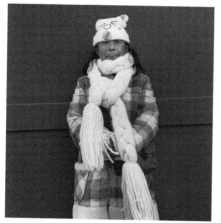

2003.11.18

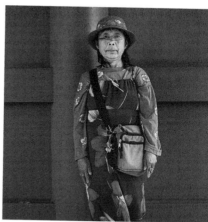

2002.10.19

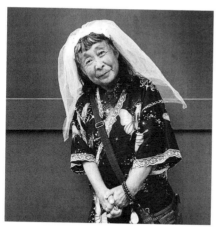

2011.9.18

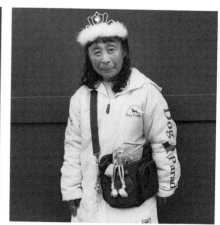

2003.11.23

擺出用食指抵著臉頰的姿勢，有時用右手食指，有時用左手食指；而且姊姊好像很喜歡拍照，每次都欣然答應站在那面牆讓我拍照。有時她也會變換姿勢，好比擺出Ｖ字手勢之類，我也不好出聲制止。

我都是固定一個時間出門去淺草，搭車約一個半小時，十一點十五分抵達淺草時，姊姊早已站在老地方，像個靦腆少女般微笑地向我打招呼。

站在鏡頭前的姊姊無論表情、動作都很豐富，但其實平常的她沉默寡言，從未主動向我搭話，每天都是獨自站在老地方。印象中，我沒見過她和別人交談，也沒和別人互動。常看到有人坐在「鴿子波波歌碑」的台座上歇腳，卻沒見過姊姊坐下來。

週末時，姊姊總是拿著用紅筆畫滿標記的賭馬報紙，看得出來她很喜歡賭馬。對賭馬一知半解的我開玩笑地問她：「賺不少吧？」只見她依舊不出聲地

嘴角上揚。我曾見過幾次她從場外的馬券販售處走出來。其實我早就知道姊姊就是所謂的「流鶯」，明明從事這種工作就是要拉客，但她從來不會主動拉別人的袖子，或是死纏著對方。

對我來說，姊姊是個完全不會與情色劃上等號的存在；不過，我曾見過她跟陌生老人一起離開淺草寺就是了。

進入新世紀的幾年後，姊姊突然不再出現在淺草寺，後來得知她的老地方改在六區興行街。我們久違地在六區碰面時，我問她為何突然不見蹤影，「被趕走了。」她像在說今天的天氣似地悄聲回應。

因此之故，也就沒辦法像以往那樣常常幫她拍照了。不過，偶爾還是會請她走個五百公尺距離，站在那片紅漆牆前讓我拍照。

我的作品從去年新年開始登上《月刊筑摩》的封面，同時連載我寫的短篇散文。首次登場的封面人物就是相識已久的姊姊，拍攝時間是二○一一年九月，可能是因為暑氣依舊逼人吧。她看起來突然蒼老許多。

後來我每次去淺草時，都會去壽司屋通與新仲見世通的十字路口處，向姊姊打聲招呼。想說是不是哪裡不舒服，總覺得她的氣色越來越差，也越來越不講究穿著，顯得有些邋遢。

我們最後一次碰面是十一月三十日，她以鞋當枕，直接躺在地上睡覺。我搖醒姊姊，這次遞給她的不是暖暖包，而是兩罐熱的罐裝咖啡。只見她勉強起身，向我道謝好幾次，總覺得那表情好像小女孩。我的腦子裡頓時掠過一個想法，莫非姊姊是那種從未心懷惡意的人。

我收到編輯寄來的電子郵件兩天後，也就是十二月二十一日，去了一趟姊

姊生前常待的老地方。她常待的興行街入口處，立著禁止車輛通行告示牌，四周擺著許多悼念她的小花束與飲料。我默禱一會兒後，坐在十字路口轉角那間麥當勞外頭的露天座喝咖啡，以前曾和姊姊坐在這裡喝過兩次咖啡。

我凝望著路邊「祭壇」的供品，懷想姊姊的點點滴滴。過了一會兒，有位身穿黑大衣的老婦人緩緩走來，雙手合十默禱後開始清掃四周，先將枯萎的花用帶來的報紙包起來，接著整理供品。

因為老婦人穿著涼鞋，看來應該是住附近。我一口喝光冷掉的咖啡，走向老婦人，不由自主地向她道謝。我詢問姊姊何時過世，她說聽聞是四號的白天被救護車送往醫院，不清楚姊姊是哪一天離世。戴著大口罩的她用有點含糊的聲音說自己是從兩天前開始來這裡整理供品，還說姊姊是個很可愛的人。我和老婦人交談時，有位騎腳踏車經過的老婦人突然停下來，問我們經常待在這裡的姊姊何時過世。

只見綁著頭巾的老婦人跨坐腳踏車上，雙手合十默禱後，便踩著踏板，一路按車鈴地往壽司通揚長而去。

後來我連著好幾天去淺草拍照時，都會過去看看姊姊生前常待的地方，地上的供品已經撤走了。應該是已經過了頭七的緣故。

看來周遭人非但沒有孤立姊姊，反而默默守護她。果然淺草當地人這種出於真心的關懷溫情也是一種傳統吧。

我之所以持續不輟地在淺草拍攝人像，是因為我一直抱持「人，究竟為何？」這個沒有答案的大哉問。總覺得當不想被時代、社會風潮同化的我拋下船錨時，姊姊就這麼偶然地出現了⋯⋯

正因為我沒問過姊姊的芳名、年紀等比較私人的事情，才能和她有著二十

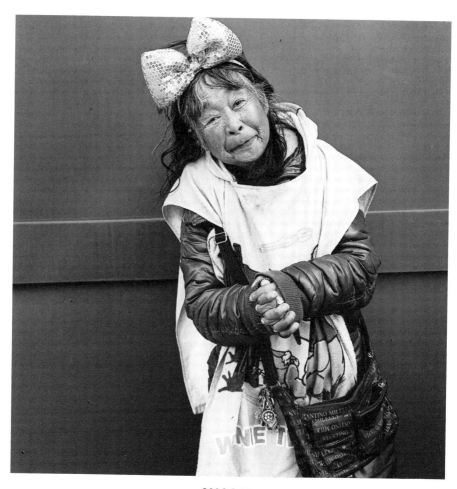

2013.3.12

幾年的交情吧。

　一月六日是我今年第一次去淺草，因為人潮洶湧，想說待年味沒了再來一趟。突然瞥見以往姊姊經常駐足的地方附近有座「尋子石」，我讀著刻在上頭的碑文。

　往昔家裡有孩子失蹤時，就會在尋子石貼上尋人啟事。正面刻著「南無大慈悲觀世音菩薩」的石碑，一邊是「告知者」，另一邊是「詢問者」，在此流通尋人訊息。

　石碑是吉原遊廓（江戶時代官方認證的風化區），始於日本橋一帶，後來移至淺草寺後面的日本堤）的松田屋嘉兵衛於安政七年（一八六〇年）立的。

　我想起曾在某本書看過，立這座石碑的五年前發生安政大地震，所以立此石碑也是為了找尋那些行蹤不明的吉原娼妓。

　搞不好姊姊也是那時走失的孩子……

268

後記

本書是彙整從二〇一一年九月號至二〇一四年八月號，刊載於《文學界》的文章而成。

我重讀一遍後，發現多是描述日常生活的雜記，而且不時透過愛貓GON，描述自己的心情，還真是難為情。

再次體認到攝影師這工作就是捕捉鏡頭前那些「不經意」的事物與現象，所以真的很不擅長處理「抽象」事物。另一方面，就攝影一事來說，本來就是誰都能成為鏡頭拍攝的對象，於是我有個比較浮誇的想法，那就是超越簡單的拍攝機制，也就是透過自身的體驗與想法，以個人的獨特感受，用鏡頭捕捉這世界。

至少我認為攝影並非藉由抽象這煙幕來表現，而是腳踏實地、具體而為地表現出任誰都能感受到的普遍性。

年輕時的我認為「表達」一事是人生最奢侈的遊戲，而且誰都能拿起相機拍照，所以選擇踏入這領域。然而，一旦投身其中，才發現拍照不是自己想得那麼簡單。或許正因為如此，我才臣服於相機的憨直，按照自己的步伐，一路與相機為伍到現在。

要不是從事攝影這工作，我也沒機會寫文章吧。雖然寫作對我來說，依舊不是件輕鬆事，但很高興有此機會。

連載期間深受合作良久的編輯森正明先生的多方照顧，也很感謝內山夏帆女士的協助，才能順利付梓成冊。此外，也想藉由文字表達我對妻子無法當面說出口的感謝……

二〇一五年一月

鬼海弘雄

270

【編註】

・本書發表於日本文學雜誌《文學界》二〇一一年九月號～二〇
一四年八月號（改名為「雙眼所見的備忘錄」），並新增〈讓
我捕捉最多鏡頭的人〉。

・部分照片說明取自鬼海弘雄官方網站，為繁體中文版本新增，
特此說明。

日文系 062

漸漸喜歡上人的日子：
雙眼所見的備忘錄

文字、攝影｜鬼海弘雄
譯　者｜楊明綺

出版者｜大田出版有限公司
台北市一〇四四五 中山北路二段二十六巷二號二樓
E-mail｜titan@morningstar.com.tw　http://www.titan3.com.tw
編輯部專線｜(02) 2562-1383　傳真：(02) 2581-8761

總編輯｜莊培園
副總編輯｜蔡鳳儀
行銷編輯｜藍婉心
行政編輯｜楊雅涵／鄭鈺澐
校對｜黃素芬／楊明綺

初刷｜二〇二二年十一月一日　定價：三九〇元

網路書店｜http://www.morningstar.com.tw（晨星網路書店）
　　　　　TEL：(04) 2359-5819 FAX：(04) 2359-5493
購書 E-mail｜service@morningstar.com.tw
郵政劃撥｜15060393（知己圖書股份有限公司）
印刷｜上好印刷股份有限公司
國際書碼｜978-986-179-765-6　CIP:958.31/111013679

① 立即送購書優惠券　填回函雙重禮
② 抽獎小禮物

國家圖書館出版品預行編目資料

漸漸喜歡上人的日子：雙眼所見的備忘錄
／鬼海弘雄著；楊明綺譯．
──初版──臺北市：大田，2022.11
面；公分．──（日文系；062）

ISBN 978-986-179-765-6（平裝）

958.31　　　　　　　　　111013679